잃어버린 창조성을 찾아서

잃어버린 창조성을 찾아서

발행일 2016년 2월 29일

지은이 Jinny PARK
펴낸이 손형국
펴낸곳 (주)북랩
편집인 선일영 편집 김향인, 서대종, 권유선, 김성신
디자인 이현수, 신혜림, 윤미리내, 임혜수 제작 박기성, 황동현, 구성우
마케팅 김회란, 박진관, 김아름
출판등록 2004. 12. 1(제2012-000051호)
주소 서울시 금천구 가산디지털 1로 168, 우림라이온스밸리 B동 B113, 114호
홈페이지 www.book.co.kr
전화번호 (02)2026-5777 팩스 (02)2026-5747

ISBN 979-11-5585-932-2 03600(종이책) 979-11-5585-933-9 05600(전자책)

성공한 사람들은 예외없이 기개가 남다르다고 합니다.
어려움에도 꺾이지 않았던 당신의 의기를 책에 담아보지 않으시렵니까?
책으로 펴내고 싶은 원고를 메일(book@book.co.kr)로 보내주세요.
성공출판의 파트너 북랩이 함께하겠습니다.

서양화가 Jinny PARK의
그림이 있는 에세이

—

잃어버린 창조성을 찾아서

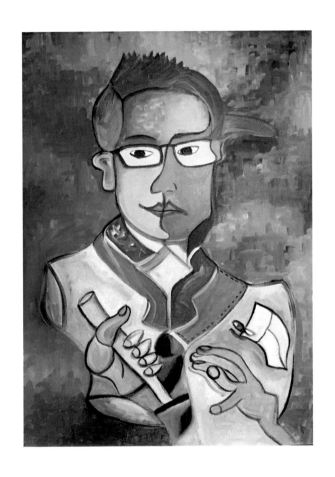

'자유'란 기분 좋은 단어다.

이 책을 읽는 독자가 혹시 자유롭다고 한다면,
그는 정말 행복한 사람이다.

북랩 book Lab

책 머 리 에

『인간은 필요 없다』

얼마 전 서점에 갔다가 본 책의 제목이다. 앞으로 기계와 인공지능
이 인간을 대체할 것을 예언한 책이다. 곰곰이 생각해보자. 지금 내가
하는 일과 위치를 로봇이 대신할 수 있는지…. 로봇이 더 잘할 것 같기
도 하고, 어쩌면 내가 없어도 될 것 같기도 하다. 단지 몇 사람이 불편한
정도?

그러나 예술은 다르다. 감성이 수반되는 창의적인 예술은 기계가 하
기 힘들거나, 하더라도 예술이 아니다. 이성만 있고 감성이 없기 때문이
다. 그렇다면 우리는 어떤 자세로 현재를 살아야 할 것인가 자문해 볼
필요가 있다. 기계는 기계로 태어났지만, 인간은 원래 예술가로 태어났
다. 그저 본연의 모습을 찾기만 하면 된다. 스스로 내면을 표출해 보고
객관화해 보는 시간을 가져보기를 권한다. 소박하고 작더라도 지금 바
로 시나 수필을 써 보거나 악기를 배워보시기 바란다. 사진을 찍으러 밖
으로 나가거나 종이에 그림을 그려보고 색칠도 해 보기 바란다. "예술
을 통해서만 인간은 동물의 상태를 벗어날 수 있다"는 마르셀 뒤샹의
말을 나는 "예술을 통해서만 인간은 기계의 상태를 벗어날 수 있다"는
말로 바꾸고 싶다. (한편으로 현재 동물은 식품 산업의 기계적인 한 부분일 뿐이다.)
이제 당신의 일에 예술적 감수성을 더하여 임해 보시라. 우리는 기계 위
의 종족이다. – 이상 –

Contents

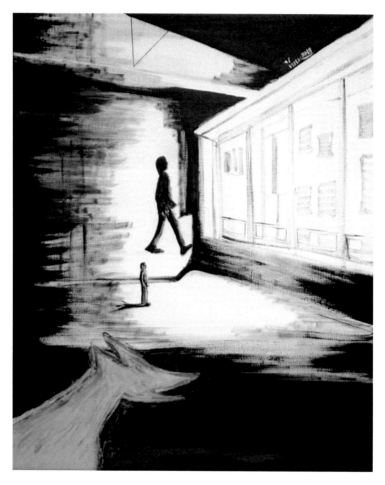

Hope and fear in my heart for the consideration
내 마음속 바람과 두려움에 대한 고찰
(acrylic on canvas) (100×80)

젊은 작가 김영하와 택시기사 아저씨

이 시대의 젊은 작가 김영하 씨는 말했다. "인간은 원래부터 예술가로 태어나며, 그 예술적 잠재 본능은 억압되어 나타나진 않지만, 우리 속에서 여전히 살아있다… 그것이 음성화되기 전에 지금 바로 예술을 해야 한다"고. 나는 매우 동의한다.

나는 우연인지 운명인지 알 수 없지만 2012년부터 그림을 그리고 있다. 미술이나 회화를 전공하지 않았고 체계적인 학습도 하지 못했다. 대신 나는 틀 안에 갇혀 있지 않고 자유롭게 그림을 그릴 수 있다고 생각한다. '자유'란 기분 좋은 단어다. 이 글을 읽는 독자讀者가 혹시 자유롭다고 한다면, 그는 정말 행복한 사람이다. 그러나 대부분의 사람들은 그렇게 생각하지 못할 것이다. 가족 때문에, 회사 때문에, 나라 때문에, 돈이 없어서, 공부를 못 해서, 심지어 부모 때문에… 이제 핑계 대지 말고 본인만의 자유 공화국을 만들기를 바란다. 어느 행복한 택시기사 아저씨의 말이 생각난다.

(진심으로 밝은 모습으로) "저는 일이 끝나면 연극 연습을 하러 갑니다. 그 연극 속에서 저는 왕의 역할을 맡았어요. 정말 행복한 시간이죠. 왕도 일반 사람처럼 아니, 그보다 더 고민이 많더라구요. 그래도 곧 왕이 될 것을 생각하니 신이 납니다."

맡은 역할은 아마도 셰익스피어의 4대 비극 중 하나인 '리어왕'이 아닐까 싶다.

그림을 배우지 않았다고 훌륭한 화가가 될 수 없는 것은 아니다. 음대를 나오지 않았다고 작곡가가 될 수 없는 것도 아니다. 당신도 숨겨진 당신의 예술성을 꺼내서 불태우기를 바란다. 그냥 흘러보내든, 내가 좋아하는 것을 하든, 시간은 흐르면 흐를수록 더 가속이 붙어 쏜살같이 어디론가 사라진다.

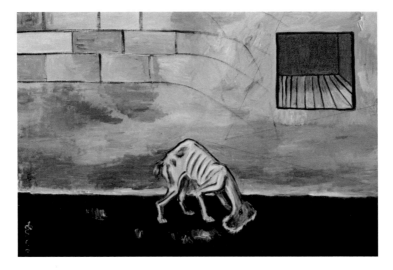

Wall No.3 - Bon Jovi, Always
벽 III – 본 조비, 올웨이즈
(acrylic on canvas) (80×117)

불행한 일에 대하여

길게 보면 불행한 일은 없다. 불행한 감정을 느낄 뿐이다. 누구나 인생에서 겪을 수 있는 일이다. 또한 그런 불행은 내공이 쌓이게 만든다. 그 내공은 내면에 쌓여서 거친 인생의 여정을 헤치고 나갈 때 훌륭한 양분이 되어 도움을 준다. 그때 중요한 것은 변화에 적응하고 회복할 수 있는 힘이다. 빗속 구름의 어두운 면 반대에는 태양이 비추고 있음을 명심해야 한다. 그리고… 앞으로의 인생이 어찌 될지는 누구도 알 수 없지 않은가.

나는 한때 재물을 잃었지만 가족의 두터운 사랑을 느낄 수 있었고, 그림을 얻을 수 있었다. 사는 것이 더 행복해졌다. 아마도 그렇지 않았다면 오만이 극에 달하여 가족과 친구의 진정한 소중함을 몰랐을 것이다. 인생의 참맛을 모르고 살았을 것이다.

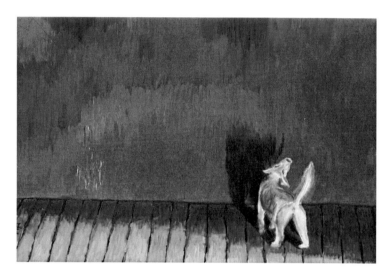

Wall
벽
(acrylic on canvas) (65×97)

첫 개인전 작가노트 (내면의 표상展)

인간은 누구나 본인이 살아가는 동안 여러 사람들과 관계를 갖게 됩니다. 필연적으로 가족, 친구 등과 한 시대를 살아가며 고민하고, 울고, 웃고, 느끼며 살아가게 됩니다. 그런 삶의 경험이 여러 가지 형태로 표현되고 반영되어 그 나름대로의 가치와 의미가 부여되면, 그 자체를 예술로 볼 수 있다고 생각합니다. 예술이란 처음부터 거창한 것이 아니라, 소박하지만 누군가에게 감동을 주고, 그 감동을 주는 것이 여러 사람에게 전파되어 더 많은 감동을 주게 되면서 비로소 위대한 예술이 되는 것이라 생각합니다.

저도 21세기를 살아가는 한 사람으로서 제가 살아가면서 느끼는 감정을 작품에 반영하고, 그 작품을 통해 누군가가 감동받고, 다시 전파되어 감동하는 사람이 늘어난다면 더없는 기쁨이겠습니다.

과거 죽었다던 위대한 예술가들이 미술관에 살아 있는 것을 똑똑히 목격했기에, 미천하나마 그들이 발견한 '영원히 살 수 있는 방법'을 따르고 싶은 첫걸음을 내디뎌 봅니다.

우연히, 운명적으로 시작된 그림이라는 창작활동은 제 인생의 오아시스 같은 존재이며, 진심으로 행복하고 즐거운 시간을 선사해줬습니다. 신께, 저에게, 여러분께 진정 감사한 마음입니다. 감사합니다. 행복하세요.

작가노트(2015. 1. 4 도서관에서)
작가 홈페이지 http://www.jinnypark.gallery

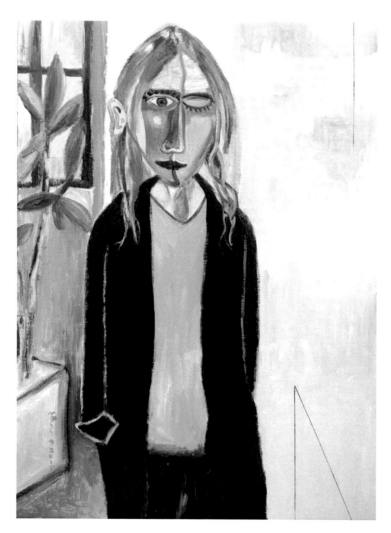

Contemporary Woman No.4
(Model in Seoul)
(acrylic on canvas) (73×53)

현대인의 감정에 대하여

인간의 인생은 '삶' 자체이므로 그 안에 모든 것이 있다고 생각한다. 어떤 한 사람의 천국과 지옥은 다른 곳이 아니라 그 사람의 삶에 고스란히 함께 있으며, 그 사람이 느끼는 감정에 따라 하나의 삶 속에 천국과 지옥이 모습을 바꾸어 가며 공존하고 있다. 천국의 기쁨을 나누면 배가 되고 지옥의 고통을 나누면 반이 된다. 그것이 현대 산업사회를 살아가는 사람들이 문화예술활동을 해야 하는 이유이다. 작게는 개인의 기쁨을 배가시키고, 고통은 축소할 수 있으며, 더 나아가 건강한 사회와 인류 또는 민족적 발전에 이바지한다고 생각한다. 그 증거가 나이며 나 같은 문화예술 감염자가 많아지도록 문화예술 바이러스를 전파하고 싶다.

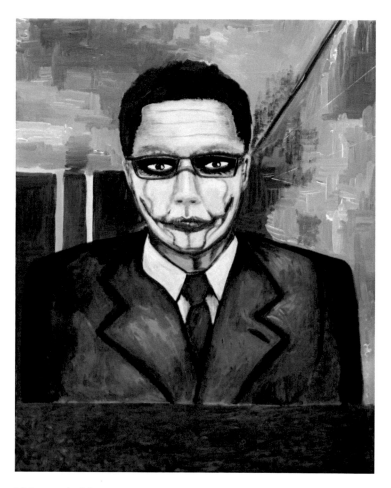

Makeup as the Joker
조커 분장을 한 남자
(acrylic on canvas) (91×73)

어둡고 투박한 그림

나의 작품은 어둡고 투박하다는 말을 많이 듣는다. 당연하기도 하고 의도적이기도 하다. 직장 생활을 하며 그림을 그리니, 시간에 쫓겨 빠르게 그리다 보니 자연스럽게 투박해지고, 대부분의 작업 시간이 밤 시간대이다 보니 어두운 그림을 많이 그리게 된다. 외롭고 힘든 내면의 세계를 외부로 작품화하여, 스스로 내면의 모습을 제3자인 관찰자 입장에서 바라보려는 의도도 있다. 자신의 일이 아니면 논리적이고 이성적으로 바라볼 수 있으며, 한 단계 거쳐서—마치 숨겨오던 것이 공론화되어—스스로를 볼 수 있으니 힐링 즉, 치유의 과정을 거칠 수 있다고 생각한다. 다른 한편으로는 내면의 어두운 부분을 외부로 표현한 산물(여기서는 미술품)을 관람자가 보고 비슷한 감정을 공명하게 되면, 그 관람자의 과거 감정이 되살아나 고통스러울 수도 있을 것이다.

그러나 내가 생각하기에는 오히려 감정이 오픈되고 치유되는 경우가 훨씬 많다. '동병상련'의 효과를 볼 수 있다는 것이다. 남에게 보이기 어려웠던 부끄러운 흉터를 남에게서도 발견하고는, 함께 기대어 슬퍼하고 서로 기대며 위로하는 것으로 은유해 본다. 이것은 한문의 '사람 인人' 자에 잘 표현되어 있다. 역설적이게도 나에게는 어둡고 슬픈 그림이 밝은 그림으로 느껴진다. 고흐의 '자화상', 뭉크의 '절규', 피카소의 '청색시대'가 더없이 밝고 희망찬 그림으로 보인다. 그 대가들이 훌륭한 이유는 그들의 작품을 통해 관람자의 마음속을 꿰뚫어 보기 때문이다. 이제 명작 앞에서 눈물을 흘리며 실컷 울어 보시라. 마음이 한결 가볍고 후련해질 테니….

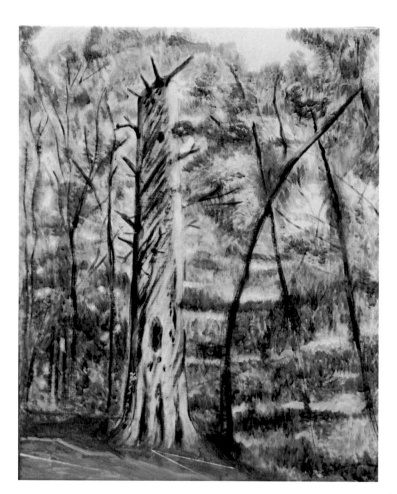

Correspondence No.2 by Jinny PARK
박진희의 '조응' II
(acrylic on canvas) (65×53)

산 정상山 頂上

　나는 자주 가는 수락산에 오를 때 정상까지 가지 않는다. 능선으로 이어진 옆 봉우리에 간다. 정상頂上은 기온도 낮고 바람도 세게 불어 척박하다. 무엇보다도 사람들이 오래 머물지 않아 외롭다. 노인, 아저씨, 아주머니가 있고, 애들도 있고, 때로는 장사꾼들도 있는 그 아래가 더 좋다. 오래 머물러도 되고, 오래 쉬어도 뭐라 하는 이가 없어 좋다.

　산 정상은 척박하여 오래 있기도 어렵지만, 너무 좁아서 뒤따라 오르려는 사람들이 빨리 내려오기를 바라니 싫다.

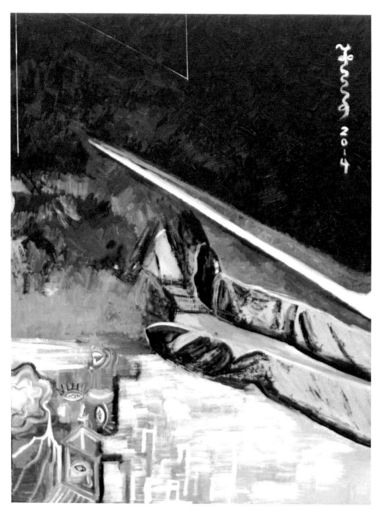

On the Way April 2014
2014년 4월 길 위에서
(acrylic on canvas) (130×97)

삼 각 김 밥 (詩)

삼각김밥 두 개, 두유 하나
삼각김밥 하나, 육개장 사발면 하나
아내가 차려준 밥 감사합니다
삼각김밥 두 개, 두유 하나
삼각김밥 하나, 육개장 사발면 하나
아내가 차려준 밥 감사합니다

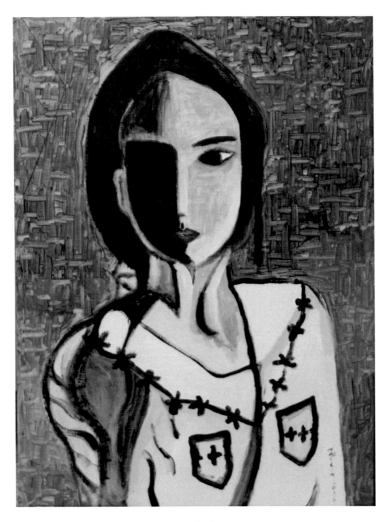

Contemporary Woman No. 6 - A Woman in theater
현대적인 여인 VI – 연극하는 여인
(acrylic on canvas) (73×53)

팔자를 바꾸는 6가지 방법(조용헌 선생의 말씀)

1. 적선(기부)
2. 좋은 스승
3. 명상
4. 명당
5. 독서
6. 분수 지키기(스스로를 알기)

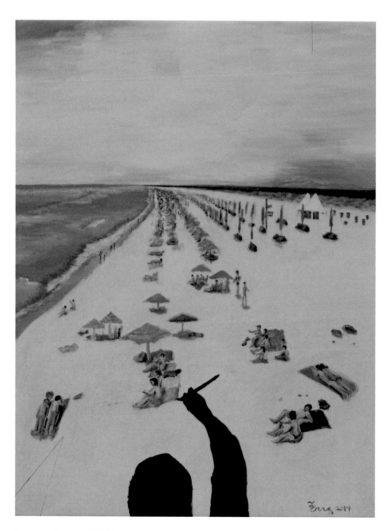

Between Dog and Wolf
개와 늑대 사이
(acrylic on canvas) (130×97)

고깃덩어리

아이들과 시골 외갓집 체험 마을에 갔을 때의 일이다. 평상에 누워 있으니 벌레들이 달려들었다. 파리, 모기, 심지어 풀벌레, 딱정벌레까지…. 난 살아 숨쉬고 있는데 그들에게는 내가 한낱 거대한 고깃덩어리로 보여지는 모양이다. 고깃덩어리로 보이지 않기 위한 방법은 3가지가 있다. 계속 움직여 살아있다는 것을 인지시키거나, 그들을 공격하거나, 아니면 그곳을 떠나는 일이다.

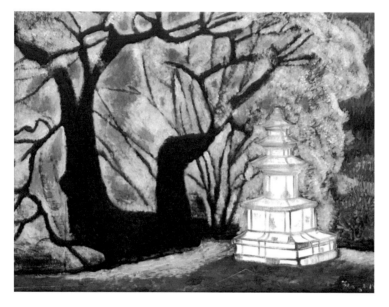

Correspondence by Jinny PARK
박진희의 '조응'
(acrylic on canvas) (91×117)

산길을 간다

아침 일찍 산길을 간다

아무도 없는 산길을 간다

내가 간다

10대의 내가 간다

20대의 내가 간다

30대의 내가 간다

40대인 나도 간다

50대의 나도 간다

60대의 나도…

지금의 나는 내가 아니구나

지금의 나는 비로소 나구나

잠시 쉬기라도 하면 먹을 것인 줄 알고

달려드는 신이 보낸 파수꾼, 날벌레들…

시시포스(Sisyphus)처럼 내가 움직이는 이유이다

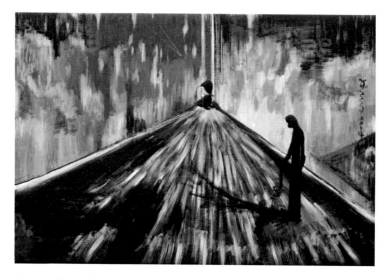

Portrait of Young Days
젊은 날의 초상
(acrylic on canvas) (73×100)

비 雨

즐겼다. 그림을 시작했을 때, 온갖 멸시와 무시를 당할 때, 그 비(멸시)를 즐겼다. 비가 오면 비가 오는 대로 제 갈 길을 갔다. 어차피 그림은 내 마음과 바람을 표현한 것이니, 나만이 만족하는 나만의 탈출구였으니까….

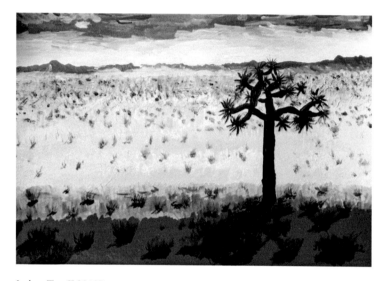

Joshua Tree II 2012P
조슈아 나무 II
(acrylic on paper) (23×34)

날씨와 희로애락

운동 삼아 집에 걸어가려고 지하철 도착 4정류장 전에 내렸다. 한 시간 이상을 걸어가야 하기에 운동화까지 신고, 준비를 단단히 했다. 가는 날이 장날이라고 했던가. 비가 슬금슬금 내리기 시작했다. 나의 단점이자 장점은 비가 와도, 천둥번개가 쳐도 마음먹으면 그냥 생각했던 대로 가는 것… 중랑천 산책길에 들어서니 평소의 그 많던 운동객과 자전거 타던 사람들이 거의 보이지 않았다. 속으로 중얼거린다. '비가 오니 이런 건 좋네.' 어차피 운동하면 옷은 젖고 샤워도 해야 하니 비 좀 맞으면 어떠랴. 하지만 갈수록 빗방울이 굵어졌다. 그러면 또 어떠랴. 이 빗속에서도 자전거 탈 사람은 타고, 운동할 사람은 운동한다. 어떤 무리의 사람들은 평소 날씨 좋을 때 붐벼서 하기 어려운 농구를 팀 나누어 즐기고 있었다. 오는 비에 아랑곳하지 않는다. 어쩌면 이런 것이 여유가 아닐까 싶다. 날씨는 좋은 날도 궂은 날도 없다. 그냥 날씨가 있을 뿐이다.

나의 단점이자 장점은 비가 와도, 천둥번개가 쳐도, 그전 생각한 대로 그냥 가는 것이 아니라, 가기로 마음먹었으면 비가 와도, 천둥번개가 쳐도, 그냥 가는 것… 인생도 마찬가지가 아닐까. 희로애락喜怒哀樂이 있는 것이 아니고 내가 희로애락 중에서 선택하는 것이 아닐까 싶다.

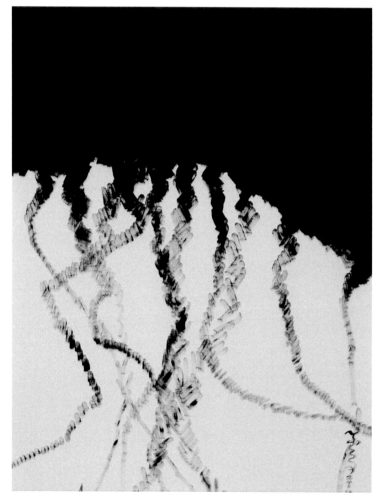

Mahler: Songs on the Death of Children #2
말러, 「죽은 아이를 그리는 노래 2악장」 왜 그렇게 어두운 눈초리로
(acrylic on canvas) (130×97)

뜻과 다른 전개와 또 다른 나

한 그림을 그리기 시작하고, 그 그림이 처음 의도와는 다르게 전개되는 경우가 있다. 때로는 그림이 말을 걸어오는 신기한 경험도 갖고 있다. (말러, 「죽은 아이를 그리는 노래」 - 세월호 침몰 사고 아이들을 추모하는 그림) 그점에 대해서 의문이 많았는데, 어느 날 문득 이런 생각이 떠올랐다. 구상화가 아닌 다음에야(설령 구상화라 하더라도) 구상할 때와 그리기 시작할 때와 그리는 중간의 내가 모두 다른 나인데, 어찌 구상 단계의 그림이 그려질 수 있겠는가! 우주에 진정 같은 '나'가 존재할 수 없기 때문이다. 이성적, 감성적, 시공간적, 신체·물리적으로 같은 나는 존재할 수 없다.

Me and Another Me
나와 또 다른 나
(acrylic on canvas) (24×33.5)

또 다른 나

어제의 나와 오늘의 나는 같은가? 다르다. 어제는 피카소도 몰랐다. 피터 도이그도 몰랐다. 이 우환의 글을 읽지 않았었다. 그렇다면 나는 내가 맞는가? 가끔 무심코 구석에 세워둔 그림을 꺼내보다가 깜짝 놀랄 때가 있다. 이 그림을 정말 내가 그린 것인가. 무슨 생각으로 그렸나. 변화무상한 세상에서 무한히 변해가면서, 내가 나이기를 바라는 것은 욕심이 아닐까 싶다. 그저 기쁜 마음으로 변화를 즐기며 살아야 옳은 것이다. 영원한 것은 없기에….

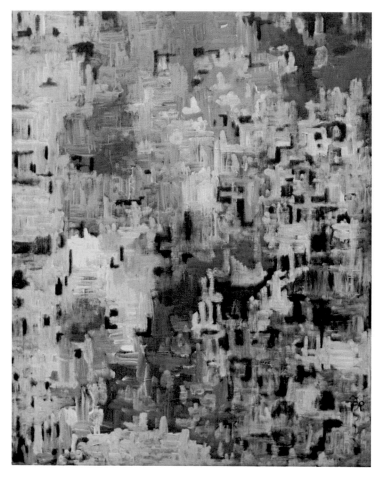

In the change of the Time No.2
시간의 변화 속에서 II
(acrylic on canvas) (91×73)

내 사전의 '그림'

그림이란 인간이 표현할 수 있는 최고의 고등 문자이다.

— Jinny PARK

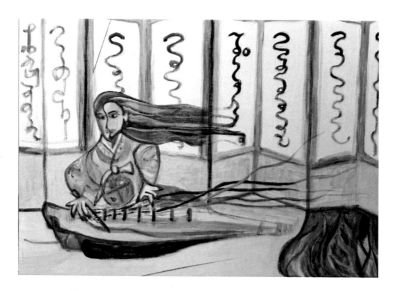

Woman Playing Ajaeng
아쟁 켜는 여인
(acrylic on canvas) (53×73)

작은 책임은 없다

무심코 사용하던 신용카드값이 모여 결제일에 재앙으로 다가오던 때를, 아마도 대부분의 월급쟁이들은 겪어 봤을 것이다. 그런 의미에서 보면 작은 무책임과 작게 양심을 속이는 것도 어찌 보면 작다고 할 수 없지 않을까? 결국 쌓이고 쌓여서 내 미래나 혹은 내 후손들의 미래에 적지 않은 작용을 하지 않을까 생각해본다. 그림도 마찬가지다. 대단하고 커다란 그림을 그리는 것도 좋지만, 연필로 작게 그리는 그림도 열심히 그리다 보면 위대한 작품을 위한 연습이 되고, 내공을 쌓는 중요한 수행이 된다고 본다. 그림은 크기로 평가할 수 없고, 선행이 당장의 크기로 평가될 수 없음도 바로 이 때문이다.

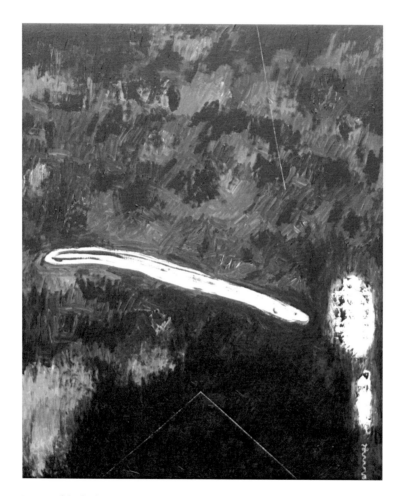

Dream of the freshwater eel
민물장어의 꿈
(acrylic on canvas) (117×91)

큰 그림에 대하여

그림을 크게 그리는 것에 대하여 회의가 든다. 고흐나 손상기 선생님처럼 재룟값 때문에 화방에서 발길을 돌려야 했던 선배들을 생각하면, 정말 크게 그린다는 것은 사치스럽다는 생각이 든다. 물론 큰 그림이 보는 이에게 주는 압도적 중압감을 알고 있지만 말이다. 한편으로는 1천억 원이 넘는 가격에 팔렸다는, 작은 종이에 그린 뭉크의 '절규' 파스텔화를 생각해 보면, 뭉크가 정말 지독히도 위대한 평가를 받는 표현주의 화가임에는 틀림이 없는 것 같다.

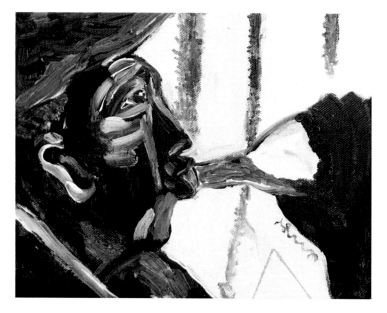

The Drinking Man
(acrylic on canvas) (22×27)

폐인廢人 = Pain

나는 그림을 그리고 싶어서 시작한 것이 아니라, 그리지 않으면 견딜 수 없어서 그림을 시작했다. 만약 그림을 시작하지 않았다면 지금 폐인이 되어 있을지도 모를 일이다. 붓 대신 술병을 들고 있었을 게 뻔하기 때문이다. 칼에 피를 묻히는 대신 붓에 물감을 묻히고, 가슴속 응어리를 술로 푸는 대신 붓끝으로 뿜어내기를 반복하면, 언젠가 편안한 인생살이를 맛볼 수 있지 않을까 싶다. 물론 그림을 그리는 동안에는 이미 행복하고 편안하다. 문제는 내가 그림을 그리는 것에 대해 주변 사람들도 그렇게 생각하지는 않는다는 점이다.

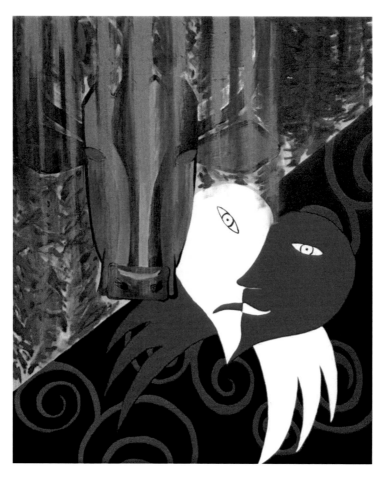

21th Janus Wife and Me
21세기 야누스의 아내와 나
(acrylic on canvas) (100×80)

화가의 성격

유명한 화가들은 성격이 괴팍하거나 정신질환, 우울증, 조울증 등으로 주변에 사람이 없는 경우가 비교적 많은 것 같다. 나는 요즘 그들이 이해가 간다. 그림에 몰입하고 영감을 유지하기 위해서는 어느 정도 주변과의 단절이 필요하며, 이것은 작품에 대한 화가의 예의이자 훌륭한 작품이 탄생하기 위한 필수적인 요소라고 생각한다. 때문에 고립과 고독은 화가인 이상 받아들여야 할 영원한 친구일 수밖에 없다. 나는 요즘 괴팍해지거나 떠나고 싶은 욕구가 솟아난다. 타히티 섬으로 떠난 고갱처럼…. 이 글을 쓰는 지금 이 순간, 나는 가족을 집 밖으로 내쫓고 홀로 글을 쓰고 있다. 그들이 있었다면 이 글은 쓰이지 않았을 것이다.

Mahler: Songs on the Death of Children #4
말러,「죽은 아이를 그리는 노래 4악장」아이들은 잠깐 외출했을 뿐이다
(acrylic on canvas) (130×97)

그 림 공 부 왜 ?

　'물'이라는 글자를 그냥 인쇄한 것과 파란 물감으로 직접 붓으로 그
린 '물'이라는 글자 두 장을 놓고 보라. 글의 힘도 세다. 글도 일종의 그림
이다. 그러나 그림이 훨씬 고등이다. 난해하면서도 생명력을 갖고 변화
하며 사람을 대하고 이야기한다. 글씨는 배운 사람이 아니면 이해하기
어려우나 그림은 그렇지 않다. 어느 누구와도 이야기할 수 있다. 의미가
있으면 있는 대로, 의미가 없으면 없는 대로 그 사람의 마음에 따라 그
림은 변화한다. 내가 바뀌면 세상이 바뀌듯이 그림도 자아가 있는 하나
의 우주이다.

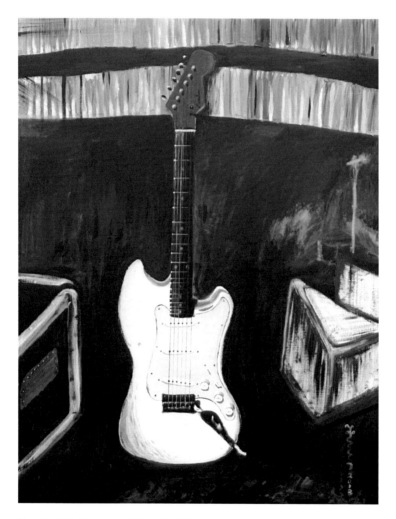

Born in 1963, Sing around 'Pinot' in 2013
1963년에 태어나, 2013년 피노—서래마을 Wine Bar—에서 노래하다
(acrylic on canvas) (130×97)

화가는 그림만 그리며 살 수 있는가

사물을 보고 똑같이 그린다면 가능하지만, 화가 본인의 생각과 시대상을 그림에 반영하려면 사회 속에서 살고 있는 역사의 순간을 스스로 접하고, 그곳에 있어야 한다는 것이 나의 예술적 견해이다. 그래서 나같이 사회에 직업을 갖고 더불어 그림을 그린다는 것은, 現 미술사적으로 볼 때 어쩌면 시대적으로 더 진보된 그림이 나올 수 있다고 생각한다. 세상에서 가장 오래된 그림이 사냥을 위한 그림이었던 것처럼 말이다.

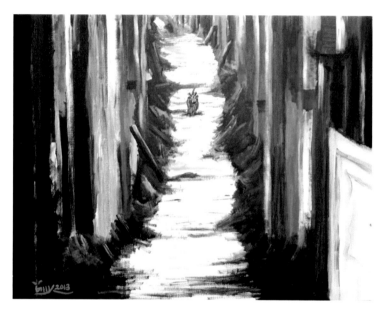

Unfamiliar Way Home
낯선 귀로
(acrylic on canvas) (72.7×90.9)

제도적 미술교육에 대하여

교육을 받았든 안 받았든 학교보다는 삶과 시대가 더 큰 교육장이며, 중요한 것은 학교에든 길가에든 꽃은 어디서나 피어날 수 있다는 것이다.

Rules of irregular
불규칙의 규칙
(acrylic on canvas) (97×130)

양자론

양자론에 의하면 우리가 사는 세계는 파동에 의한 모양밖에 없다. 실제 존재하는 물질은 없으며, 원자핵을 도는 위성에 따른 파동만이 존재한다. 우리가 흔히 얘기하는 '기분'이라는 것. 소위 기도, 기운, 말, 생각 등은 실제로 물질보다 더 큰 힘을 갖고 있을지도 모른다. 우리가 느끼는 물질은 실제로는 우리 눈을 통해 느끼고 있는 뇌와 마음의 심상으로, 실재하지 않는 것일 수도 있다. 예로, 하늘을 통해 보이는 별이 실제로는 소멸되어 없을 수도 있다는 이론이 있는데, 별에 반사된 빛이 지구까지 도달하는 시간이 있기 때문에 그동안 별이 소멸해도 우리는 별이 있는 것처럼 느끼기 때문이다.

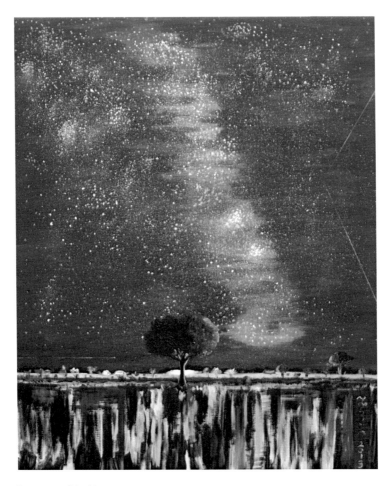

Lawrence of Arabia
아라비아의 로렌스
(acrylic on canvas) (91×73)

만년필

萬年筆을 쓴다는 것. 현대에 만년필을 쓴다는 것… 품위 있어 보인다. 만년필은 품위를 유지시켜 준다. 만년필은 나의 일부… 만년필은 필기구의 王이다. 만년필을 쓰고 만년필을 모으는 것은 매우 즐거운 일이다.

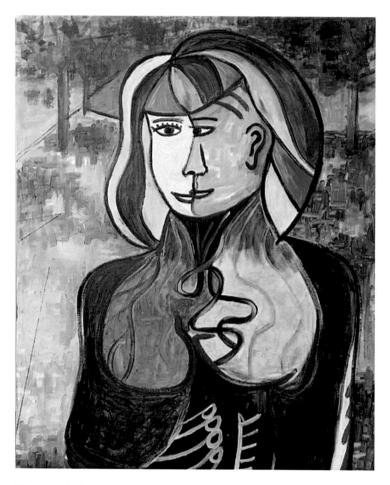

Woman under the maple tree
단풍나무 아래 여인
(acrylic on canvas) (91×65)

아주머니와 성자 聖者

등산을 하다 보면 지나가는 사람에게 스스럼없이 말을 건네는 아주머니를 종종 만난다. "학생 잘생겼네.", "아이고! 아저씨 안 추워요? 하하하.", "아빠 따라왔냐? 참 대견하다. 헤헤헤."

모두가 친구고 가족이다. 가끔 예수나 부처 같은 성인이 아닌가 싶다.

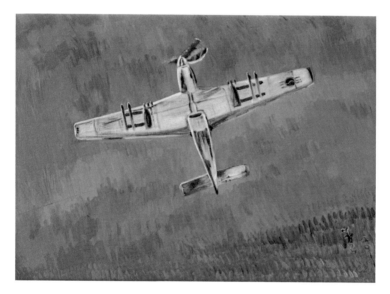

Red Dragon fly
조용필의 고추잠자리
(acrylic on canvas) (89×130)

그림에 대하여

가령 'Water'와 'Water'(파란색 글씨)가 같은가? 같은 글씨지만 색깔을 넣음으로써 다른 느낌이 난다. 파란색으로 쓴 글씨가 더 시원한 느낌을 준다. 글씨도 일종의 그림이다. 상형문자가 오늘날의 글씨로 발전했 듯이, 글씨도 일종의 그림이라고 할 수 있다. 그렇다면 그림은 글씨로 볼 수 있을까? 가령 '사랑'이라는 글씨가 있다면, 이것은 무슨 뜻이라고 생 각할 수 있을까? 어떤 이는 '사랑'이라는 글씨를 읽으면 '좋아한다'라는 의미를 느낄 수 있고, 어떤 이는 이별을 겪고 '고통스럽다'라는 의미를 느낄 수 있으니, '사랑'이라는 글씨는 읽는 사람의 감정이나 경험에 따라 서 여러 가지 다른 뜻으로 바뀔 수 있을 것이다. 국어사전에 나오는 뜻 만으로는 모든 사람의 느낌과 의미를 다 표현했다고 볼 수 없다. 이렇게 비추어 볼 때 글씨와 그림은 상당히 동일한 부분이 있다고 본다. 그러 나 그림은 글씨보다 더 많은 의미로 비칠 수 있다고 본다. 특히 추상화 는 보는 이에 따라 수백, 수천 가지로 비치거나 느껴질 수 있다. 따라서 그림은 글씨보다 더 고등적인 글씨라고 해야 맞는 것 아닐까. 그래서 그 림은 위대하다. 한 장의 그림은 보는 이에게 많은 느낌과 의미를 전달할 수 있다. 다른 나라 글씨는 몰라도 다른 나라 그림은 보고 느낄 수 있다. 나는 그림을 그릴 것이다. 고등적인 창작 작업을 지속할 것이다.

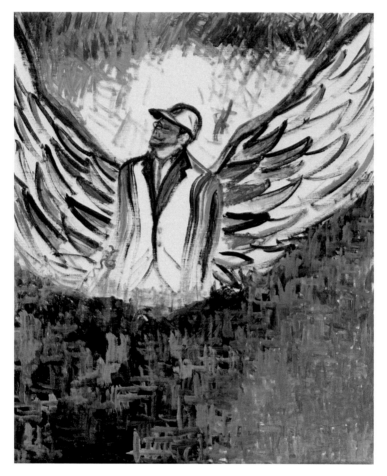

The Man spread his wings
남자, 날개를 펴다
(acrylic on canvas) (65×53)

용기 있는 자 (어떤 생일 축하 글에서 발췌)

생일 축하한다.

늘 용기 있는 자가 되길 바란다. 용기 있는 자는 현실에 안주하지 않고, 미래를 위해 끝없이 파괴하고 완성한다. 용기 없는 자는 주어진 현실에 안주하는 자다. 즐거운 하루가 되고, 멋진 선물이 되었으면 한다.

In the change of the Time No.7 - The disappearing time zone
시간의 변화 속에서 VII – 사라지는 시간대
(acrylic on canvas) (91×73)

직 상 인

물건을 잘 만드는 사람을 '직인'이라 하고, 그 물건을 잘 알리고 파는 사람을 '상인'이라고 한다. 아무리 명품을 만들어도 잘 알리지 못하면 사장된다. 마케팅은 미술 시장에서도 필요하다. 그림을 많은 사람에게 알리고 보여주어야 한다.

In the change of the Time No.6 - The memory of the Tong-yeong
시간의 변화 속에서 VI – 통·영의 기억
(acrylic on canvas) (91×73)

추상화

가끔 붓질을 하면서 내가 무엇을 그리는지 모를 때가 있다. 모양도 없이 팔이 알아서 꿈틀대고 붓이 춤추며 나아간다. 모양이 없다는 건… 추상인데. 이제 나도 추상화를 그리고 있는 것일까?

In the change of the Time No.13
시간의 변화 속에서 XIII – 내 마음속 애국가의 변천사
(acrylic on canvas) (162×112)

제 4 의 뇌

머리, 성기, 심장처럼 나는 팔까지 뇌처럼 기억을 하는 것 같다. 마치 꿈을 꾸며 팔을 허우적대듯이, 나도 모르는 내면의 의식들이 팔을 통해 사정하듯 쏟아져 나온다. 이건 뭘까? 알 수 없는 기억들의 산물… 누군가를 만지고, 운전을 하고, 술잔을 들이키고, 때로는 글도 쓰고, 때로는 음악에 맞춰 춤을 춘다. 때로는 벽을 치고 때로는 자위한다. 뇌의 기능이 있다! 심장처럼….

The Environment is transforming me. And, I will change the future.
환경은 나를 변신시키고, 나는 미래를 바꿀 것이다.
(acrylic on canvas) (61×73)

보통 사람들의 목표

보통 사람들의 노력의 목표, 재산, 외면적인 성공, 사치 따위는 어렸을 때부터 안중에 없었다.

— 알버트 아인슈타인

정말로 40이 넘어 곰곰이 생각해보니 저것들이 행복과 관련이 없기는 한 것 같다.

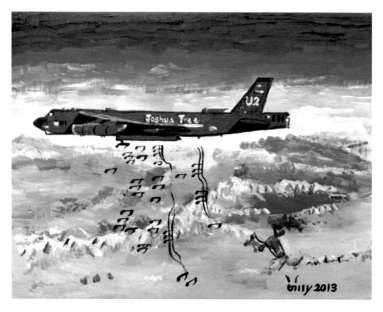

U2 Bomber & Me
U2 폭격기 그리고 나
(acrylic on canvas board) (33×41)

Give? Take?

인간의 가치는 자신이 받는 것보다 남에게 무엇을 주느냐로 판단해야 한다.

— 알버트 아인슈타인

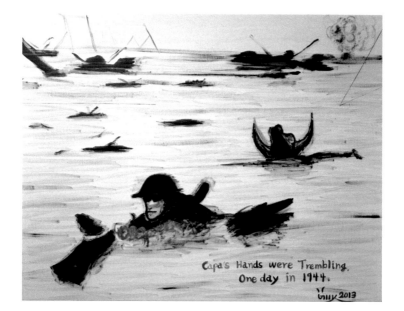

Capa's Hands were Trembling
카파의 손은 떨리고 있었다
(acrylic on canvas) (130×162)

내 사전의 '사진'

　사진은 작가가 스스로를 던져 시간과 공간을 초월하여 그린 가장 진보된 사실화이다.

<div align="right">— Jinny PARK</div>

In the change of the Time
시간의 변화 속에서
(acrylic on canvas) (91×73)

시 간 의 변 화 에 대 하 여

요즘은 시간이 흐르는 것 같지가 않고 변하는 것 같다. 과거도 미래도 이미 현재와 함께 있는 것만 같다. 스스로를 변형시켜 인지하기 나름이라는 생각이다. 내가 가끔 가족이나 친구들에게 하는 장난 아닌 장난이 있다. 37살의 어느 날 "우리는 눈 깜빡할 사이에 40이야."라고 하고선 40살이 된 어느 날 술자리에서 눈을 깜빡이라고 했다. "지금 몇 살?" 정말 눈 깜빡할 사이에 40이 된 것이다. 지금은 43살이 됐다. 올해도 벌써 2월이다. 세월이 시위에서 쏜 화살 같다고 해서 '쏜살같이' 지나간다고 한다. 이 빠른 시간 속에서 어떻게 살아야 할까….

황금보다 중요한 것이 '지금'이라는 말이 있다. 곧 50대가 될 것이다. 그때 후회하지 않으려면 지금 행복한 일을 해야 한다. 내일을 사는 사람은 없다. 과거에 사는 사람도 없다. 오늘이 어제이고 오늘이 내일이다. 난 오늘 행복하다. 의무적으로 그렇다. 그래서 주어진 환경에 만족하고 적당히 품위 지키며(품위 지키는 데 돈 많이 필요 없다. 오해 마시길…) 그림 그리고 노래하고 글 쓴다.

Horrible day No.2
궂은 날씨 II – 미필적 고의를 위한 변화된 장의 접근
(acrylic on canvas) (73×50)

마음이 무겁고 힘들 때

마음이 무겁고 힘들 때는 어떻게 해야 할까? 나는 과거에 술을 마셨
었다. 술을 마시면 바짝 긴장했던 마음이 무더지고 풀어져 잠시 편해지
는 듯하다. 급격한 스트레스에 임시방편으로는 쓸만하지만, 건강에는
좋지 않다. 몸이 축난다. 진짜 축난다. 그렇게 몸이 축나는 통증으로 잠
시 마음을 잊는 것이다. 그러나 마음은 다시 무거운 감정으로 돌아가고
더 많은 술이 필요해진다. 젊을 때야 몸이 금방 회복되지만, 점점 회복
에 필요한 시간은 길어져만 간다. 자질구레한 병도 조금씩 생긴다. 그럼
다른 방법은 어떤 것이 있을까?

'올라갈 때 못 본 꽃, 내려갈 때 보았네' 고은 시인의 시 한 구절이다.
힘들어 오를 땐 잘 못 본다. 몸이 힘들면 마음 생각할 겨를이 없는 것이
다. 군인에게 혹독한 훈련을 시키는 이유는 몸의 강인함을 위한 목적도
있지만, 혹독한 육체적 훈련을 통해 군대 외부의 일을 잊게 하려는 목
적도 있다. 육체적으로 바쁘거나 몸을 쓰며 사는 사람들에게 정신없이
산다는 말을 듣곤 한다.

이제 나는 마음이 무거우면 몸을 힘들게 한다. 노래를 불러 목과 손
가락을 아프게 하거나, 주말에는 산에 간다. 특히 3시간 정도 산행을 하
면 마음의 상처가 많이 잊혀진다. 그리고 잊힌 공간만큼 서운하거나 힘
들었던 사건들을 이해하게 되는 여유와 아량이 생긴다.

'아! 정말 회장님 너무하시네…'가 '아! 멀리 보면 회장님의 판단이
나에게 큰 가르침이 되겠구나.'로 바뀌는 경우가 많다.

Genesis Tree VI
창세기 나무 VI
(acrylic on canvas) (73×53)

공원 바닥 돌

무심코 지나칠 수 있는 공원 바닥 돌 위에 서서 생각한다. 돌은 모두 모양이 다르지만 이름은 하나, '돌'이라 불린다. 똑같은 사람 없고, 똑같은 화가 없어도 우리는 그냥 사람들, 화가들로 부른다. (공원의 바닥 돌과 별로 다를 바 없다.) 나는 한 돌에 이름을 붙이고 멋진 무늬에 찬사를 보낸다. 그렇게 돌에 의미가 부여되고 그만의 가치가 생긴다. 이 돌이 나보다 나은 점은 나보다 몇백 배, 또는 몇천 배 오래 살았고(지구 밖의 경험이 있을지도 모른다), 나로 인해 특별한 의미가 부여되었다는 점이다. 앞으로도 나보다 훨씬 오래 존재할 수 있을 것으로 생각되니, 나보다 나을 수도 있다는 생각이 든다. 세상에 작은 존재는 없는 것 같다. 특히나 누군가에게 의미가 있거나, 뚝심 있게 오래 존재하는 것들은 더욱더 그런 것 같다.

In the change of the Time No.15 - Unfortunately the process to go to happiness
시간의 변화 속에서 XV – 불행은 행복으로 가기 위한 과정
(acrylic on canvas) (26×18)

그림 그리는 방법

그림은 크게 나누어 선과 색으로 이루어져 있으며, 일반적인 사람들이 구상화를 볼 때는 선을 많이 의식하는 경향이 있는 것으로 알고 있다. 나 또한 그런 방향으로 작업을 해 왔었다. 그러나 누군가 나에게 색을 잘 쓴다고 한 말을 듣고는 내 작업에 일대 변화가 생기기 시작했다. 색을 의식하기 시작하니 표현할 수 있는 무궁무진한 아이디어와 영감이 떠올랐다. 그렇게 시작한 작품이 「시간의 변화 속에서(In the change of the time)」라는 시리즈이다. 마크 로스코의 단순하지만 거대한 색의 표현은 나의 창작 영역에 불을 질렀다. 색이란 무엇인가. 자고 일어나면 꿈의 몽환적 기분에 기억할 수 없는 꿈속의 일이, 느낌으로 추상적으로 남아 있는 것…. 그것이 내 추상화의 원천이다. 비록 꿈이지만 현실을 통해서 꿈에 나타났을 것이니, 그저 꿈이라고 치부하기엔 범위가 작다. 어쩌면 꿈은 나에게 더 크게 현실을 말하고 있을지도 모른다.

Portrait of a Friend No.1
친구의 초상 I
(acrylic on canvas) (27×22)

산봉우리 순서

수락산 등산길 중 깔딱고개를 지나 매월정 방향으로 오르면 산 정상 방향을 등지고 오르게 된다. 오르다 보면 바로 뒤의 봉우리가 마치 정상처럼 높게 보인다. 그러나 그 뒤로는 태극기 펄럭이는 정상이 있다. 바로 뒤 봉우리보다 더 멀리, 뒤에 있어 작아 보이는 것이다. 가끔 어느 조직의 수장보다 그 아래에 있는 참모들이 더 주인 같고, 거칠고 무서운 경우가 있다.

Two Walking Men
걷는 두 남자
(acrylic on canvas) (89×130)

꿈과 잠자리채

시냇물을 잠자리채로 휘저으면 한 사람은 아무것도 건지지 못하고, 한 사람은 생각도 못 했는데 물고기를 잡는 경우가 있다. 두 사람의 차이는 무엇일까. 꿈이 있는 사람과 꿈이 없는 사람의 차이가 아닐까 생각한다. 꿈이 없는 사람은 일상이 무심히 흘러가는 강물처럼 무의미하게 지나가지만, 꿈이 있는 사람은 평범한 일상 속에서도 의미 있는 것들을 많이 건져낸다.

내 경우에도 화가를 꿈꾼 후부터 그냥 무심히 지나칠 수 있었던 사람들과 많은 인연을 맺었으며, 무심히 지나칠 수 있었던 여러 정보들을 건져내고 내 것으로 만들어 정말 많은 일을 할 수 있게 되었다. 꿈을 꾼 후부터 이전과 다른 사람이 된 것이다.

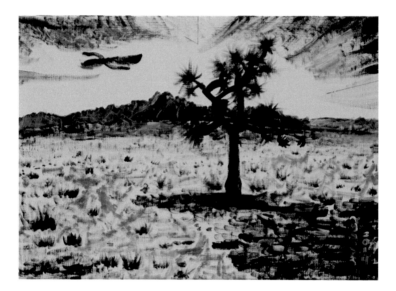

Joshua Tree III
조슈아 나무 III
(acrylic on canvas) (53×73)

자연사死

굶어 죽든지,

자살하든지,

맞아 죽든지,

호랑이에게 물려 죽든지,

전쟁 중에 적의 총이나 칼에 맞아 죽든지,

교통사고로 죽든지,

병들어 죽든지,

간밤에 소리 없이 조용히 죽든지….

모두 자연사死이다. 특별할 것도, 억울할 것도 없다.

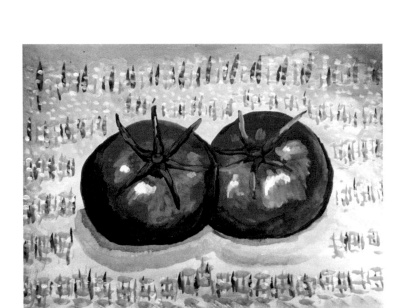

Tow Tomatoes
토마토 두 개
(watercolor on paper) (23×34)

예술과 똥(배설물)

　나는 내면에 있는 두려움이나 공포, 욕망, 절망 등을 그림으로 배설하고, 그 그림과 마주한다. 그 그림들은 나에게 질문한다. Fair 했느냐고… 온당했느냐고…. 나는 답하지 못하고 울음을 터뜨린다. 속에 있을 땐 괴로운 것들… 밖으로 끄집어내고 나면 알 수 없던 원인들이 구체화되고 객관화된다. 욕망은 사정이라는 배설을 하게 하고, 사정은 또다시 출산이라는 배설을 한다. 예술품은 내 욕망이 낳은 자식이다. 그것은 절망이든 기쁨이든 모두 내가 배설한 자식들이다. 어제 '탁노'라는 한 화가가 '내게 있어 작품이란?'이라는 질문에 '똥'이라고 답한 것에 공감이 간다.

In the change of the Time No.11
시간의 변화 속에서 XI – 녹두꽃
(acrylic on canvas) (73×91)

시간의 변화 속에서 ‖

사이의 술병이 치워지고 그림과 마주한다. 그림은 과거의 시간을 끄집어내고, 당시의 나를 보여준다. 과거의 나와 현실의 내가 동화되고, 과거와 현재는 소용돌이치며 경계를 잃는다. 모든 것이 운명처럼 느껴진다. 상황은 현재의 내가 과거의 나를 어루만지는 것 같지만, 실제로는 하나의 나만이 존재한다. 시간도 과거와 현재, 미래가 다르지 않고 하나가 아닐까? 나를 중심으로 변화하는 것뿐 아닐까? 지금의 나를 변화시켜야 하는 까닭이다.

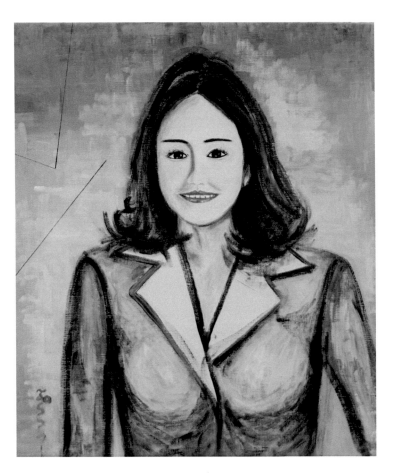

Contemporary Woman No.3 - On the battlefield
현대적인 여인 III – 전장에서
(acrylic on canvas) (73×61)

누 가 질 서 를 질 서 라 할 수 있 는 가

누가 무질서를 무질서라 할 수 있는가?
진리는 공동체 내에서의 약속일 뿐이다. 장미는 영원하지 못하다.

In the change of the Time No.14 - Francis Bacon, Abstract approach of hanging meat
시간의 변화 속에서 XIV – 프란시스 베이컨, 매달린 고기의 추상적 접근
(acrylic on canvas) (162×130)

천재

천재가 아닌 사람은 없다는 게 내 생각이다. 지금 천재라는 말을 못들어도, 그건 본인이 갖고 있는 한 분야의 천재성이 아직 드러나지 않았을 뿐이기 때문이다. 여러 경험을 통해서 본인이 즐겁고 행복한 일을 찾아 오랜 시간 반복해 볼 일이다.

In the change of the Time No.3
시간의 변화 속에서 III – 불면증과 획일하게 훈련된 단면들
(acrylic on canvas) (91×73)

사 라 지 는 시 간 과 양 자 론 (시 간 의 변 화 속 에 서)

나는 시간이 흐른다고 생각하지 않는다. 변한다고 표현하는 것이 맞지 않을까 생각한다. 우리는 현재를 살고 있지만, 현재는 찰나에 지나가 어느새 과거가 되고, 미래라고 믿었던 시간은 어느새 현재로 느끼기도 전에 다시 과거로 변해버린다. 느끼지 못하고 사라져 가는 현재를 현재라고 부를 수 있는 것일까?

그렇다면 이런 이론은 어떨까. 시간은 그냥 '하나'라는 이론이다. 과거, 현재, 미래로 나누어져 흐르는 것이 아니라, 하나라고 이해하면 좀 더 논리적일 수 있다는 것이 나의 생각이다. 양자론이라는 과학적 논리로 다가서면 좀 더 객관화될 수 있지 않을까 생각해본다. 양자론에 의하면 물질 세상에는 파동만이 존재한다. 파동은 에너지이고 여러 가지 형태로 다른 사물(파동)에 영향을 준다. 눈에 보이지 않는 바람과 사랑, 기도 같은 것들이 사람 눈에 보이는 사물보다 더 큰 에너지로 작용할 수 있다는 이론이다. 위에서 말한 '시간은 흐르는 것이 아니라 변하는 것'이라는 의견에 반영하면, 현재의 내 생각과 감정이 소위 과거와 미래를 만들고 변화시킨다는 이론인 것이다. 결국 과거는 확정된 것이 아니고, 미래 또한 정해져 있지 않다. 현재의 감정이나 생각의 지배를 받아 변한다.

과거 군 생활의 힘들었던 기억은 힘든 대로 고정되어 있는 것이 아니라, 지금 생각과 감정의 영향을 받아 아련하고 흥미로운 추억이 될 수도 있다. 과거도 현재에 의해서 변할 수 있는 것이다. 미래는 어떨까. 미래도 현재의 영향을 받아 변하므로, 지금 행복하고 만족해야 미래가 행복할 수 있다는 이론을 이끌어낼 수가 있다. 미래의 행복을 위해서 지금 당장 행복해야 할 일이다. 과거와 미래, 모두가 현재이다.

Wall No.5 - Crossroad 1
(acrylic on canvas) (33×53)

예술을 배울 수 있는가 - 야생마馬

소위 예술이라고 하는 것을 학교에서 가르칠 수 있는가? 이 질문에 답하기가 점점 더 어려워지지 않을까 싶다. 마케팅론에 '소비자는 진정으로 본인이 원하는 것을 모른다'는 얘기가 있다. 본인이 원하는 것을 알고 있다면 이미 원하지 않을 것이라는 이론이다. 본인이 모르거나 알기 어려운 Fact가 새로운 것이며, 바로 그것을 원한다는 것이다. 그래서 마케터가 힘든 직업이라고 한다. 예술도 마찬가지가 아닐까 싶다. 교육으로 정형화할 수 있는 '예술 Fact'는 단지 Copy나 기술이 되고 마는 것이다. 학교에서는 시대가 원하는 미술이나 예술을 가르칠 수도, 배울 수도 없다. 가끔 프랜시스 베이컨처럼 미술을 배우지 않아서 더 천재적인 그림이 나올 수 있지 않을까 생각해본다. 잘못된 교육은 창의력을 구속시키고 기술만 늘린다. 나도 구상화를 잘 그리고 싶다. 그러나 체계적으로 배우는 데 거부감이 든다. 목장에 갇힐 것이 두려운 배고픈 야생마가 된 기분이다.

Wall No.6 - Crossroad 2
(acrylic on canvas) (33×53)

체계적인 미술 공부가 필요 없다는 뜻이 아니다

다만 필요충분조건은 아니라는 뜻이다. 일반적인 조건이 아니라고 풀이 자라지 않는 건 아니다. 학교만이 미술을 가르치지는 않기 때문이다. 때로는 인간관계에서, 때로는 여행을 통해서 미술과 예술을 배울 수도 있는 것이다. K美大풍 그림이 있는가? S美大풍 그림이 있는가? 아카데미는 더더욱… 따로 있을 수 없다. 어쩌면 우리는 아닌 것을 붙들고 서로 불신하며 끙끙대는 것은 아닌지 돌아봐야 할 일이다.

등산을 하다 보면 종종 도저히 나무가 자랄 수 없는 곳에서 꿋꿋하게(그러나 일반적이지 않은 모습으로) 자라고 있는 나무를 발견하고는 놀라는 경우가 있다. 우리는 그것을 예술이라 부른다.

Zookeeper Indifferent, Undying Fish
무관심한 사육사, 죽지 않는 물고기
(acrylic on canvas) (100×80)

어느 종교 서적의 신의 말씀

神

사람들은 너무 자주 실제로는 자신을 위해 뭔가를 하고 있으면서

다른 누군가를 위해서 하고 있는 것으로 여긴다.

사람들은 어떤 일이든 자기 자신을 위해서 한다.

네가 이런 자각에 눈뜰 때, 너는 한 단계 도약을 이룰 것이다.

이것이 죽음에 대해서조차 사실임을 이해할 때,

너는 두 번 다시 죽기를 두려워하지 않을 것이다.

그리고 네가 더 이상 죽음을 두려워하지 않을 때,

너는 사는 것도 더 이상 두려워하지 않을 것이다.

너는 생의 마지막 순간까지 충실하게 살 것이다.

人間

가만! 잠시만요! 내가 죽을 때도, 나 자신을 위해 그렇게 하는 거라

고요?

神

물론이다. 네가 너 말고 달리 누구를 위해 그렇게 하겠느냐?

(남들이 감동받기를 원하면서 그리는 줄 알았는데, 나 스스로를 위해 그리는 것이었

던가)

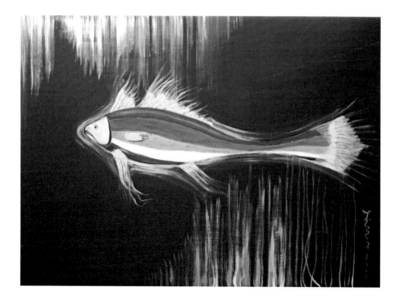

黃昏魚 III - It feels like situation is dark, But for the reasons I need to keep going
황순어 III – 상황이 어둡게 느껴져도 계속 가야 하는 이유에 대하여
(acrylic on canvas) (97×130)

인 간 과 동 물

그림은 전적으로 시각이나 망막적인 것뿐이어서는 안 된다. 나는 예
술이란 인간이 진정한 개인으로서 자신을 구현할 수 있는 유일한 활동
수단이라고 생각한다. 예술을 통해서만 인간은 동물의 상태를 벗어날
수 있다.

—— 마르셀 뒤샹

In the change of the Time No.8
시간의 변화 속에서 VIII – 유년 시절 외할머니 댁
(acrylic on canvas) (97×130)

연 필 을 쥔 소 년

꿈속에서 한 소년을 만났다. 소년은 글씨 쓰기와 그림 그리기를 매우 좋아하였다. 노래 부르기도 좋아하고, 곧잘 불러서 음악 시간에 노래 시험은 만점이었지만, 왠지 소년은 평소에는 노래를 즐겨 부르지 않았다. 그러던 소년은 부모님의 사정으로 시골 외갓집에 맡겨졌다. 모든 것이 낯선 환경에서 소년의 유일한 탈출구는 다락방에 있는 종이를 가져다 연필로 그림을 그리고, 글씨를 쓰는 일이었다. 그러나 그 탈출구도 곧 폐쇄되고 말았다. 그 시절 반듯하게 재단된 종이는 매우 비쌌기 때문이다. 외할아버지께 혼이 난 소년은 다시 소심하고 말 없는 아이로 되돌아가 구석에서 눈물을 훔쳤다. 그러나 소년은 시골 생활에 조금씩 적응해 갔다. 아이들과 어울리기 시작하고 무서워하던 소에게 풀을 먹이며 친해져 갔다. 그렇게 시골 생활에 익숙해져 갈 무렵, 소년은 다시 서울로 올라가게 되었다. 짧은 시간 정들었던 외갓집 시골 친구들과 소, 외할머니, 논밭, 아궁이 등 서울에서 볼 수 없었던 그곳의 모습은 소년의 마음에 오랜 시간 남아있었다.

훗날, 흐릿한 기억 속에 아련하게 떠오르는 그 시절의 모습들과 색으로, 소년은 그림을 그리게 된다. (시간의 변화 속에서 No. 8 유년 시절 외할머니 댁)

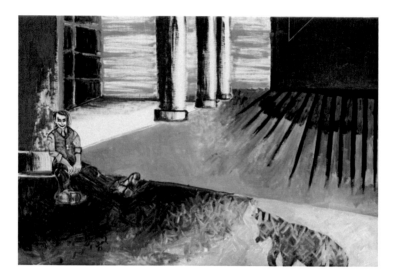

Wall No.4 - The rest of the Joker
벽 IV – 조커의 휴식
(acrylic on canvas) (80×117)

좋은 그림을 그리기 위해서는…

좋은 그림을 그리기 위해서는 그림을 그리지 않는 시간이 필요하다. 비단 그림뿐만이 아니라 어떤 일을 잘하기 위해서는 그 일을 하지 않는 시간이 필요하다. 그림이든 일이든 그것을 하지 않는 시간에 다른 세상을 경험하고 만나면서 그 세상을 그림이나 일에 담아야 한다. 그래야 명품을 만들 수 있다.

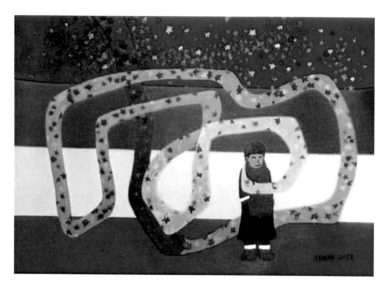

Star of the Earth
지상의 별, 이 성자
(acrylic on paper) (39×52)

한 연극인의 고독사死 뉴스를 접하고

폭풍이 와서 배가 흔들린다고 항해를 멈출 순 없다. 폭풍을 이겨내지 못하면 침몰…. 침몰의 위험을 감수하고서 항해에 나서는 사람들을 보고, 어떠한 業에 종사하든지 나는 그들을 창조적 예술가라 부르고 싶다.

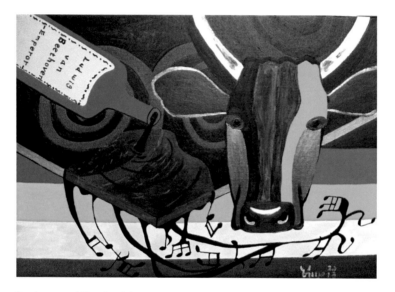

Beethovan and Drunken Me
베토벤과 취한 나
(acrylic on canvas) (46×61)

예술가의 진솔함

예술가는 어떠한 검열도 없이, 아이들처럼 단순하고 솔직하게 자신의 감정을 표현해야 한다. 아이의 진솔함이 없다면, 아무리 유명한 화가라도 예술가일 수 없다.

— 마크 로스코

Eagle Castle in My Dream
꿈속의 독수리성城
(acrylic on paper) (52×39)

꿈은

꿈은 억압된 소망의 은폐된 실현이다.

— 지그문트 프로이트

그림은 내 꿈속 소망의 실현이다.

— Jinny PARK

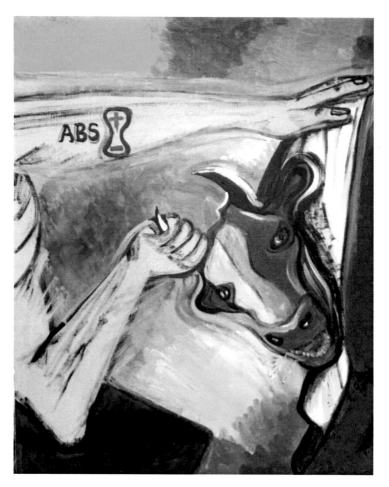

Power of Master ABS(+ -) > F
절대 甲
(acrylic on canvas) (90.9×72.7)

예술, 음악, 문예의 아카데미

아카데미즘은 오랜 세월 동안 영혼 없는 테크닉과 겉치레한 외관만을 강조해 왔다. 모범 답안을 정해 두고, 거기에 얼마나 가까워지느냐에 따라 성적을 매기고 평가 내려야만 아카데미즘이 지속될 수 있으니까. 그러니 아카데미는 겉으로 드러난 객관적인 모습, 누구나 동의할 수 있는 결과물로만 학생들을 평가할 수밖에 없는 것이다. 개개인의 고유한 내면까지 들여다보는 건 그들로서는 너무나 부담스러운 일인 셈이다. 미술대학이 생기면서 미술이 죽었고, 음악대학이 생기면서 음악이 죽었고, 문예창작과가 생기면서 문학이 죽었다는 말은 괜히 나온 게 아니다. 진솔하고 단순하게 속내를 표현하며 자기만의 스타일을 만들어 내야 예술인데, 아카데미는 표준적인 스타일을 일방적으로 강요해 개개인의 독창적인 표현력을 고사시킨다. 어쨌든 아카데미즘에서 중요한 것은 '잘 그리는 것'일 뿐이다.

— 강신주, 『마크 로스코』, 민음사, 2015년.

Verwandlung
변신 – Franz Kafka
(acrylic on canvas) (100×80)

마 르 셀 뒤 샹 (1 8 8 7 - 1 9 6 8)

나는 나의 취향이 굳어지는 것을 피하기 위해 부단히 내 자신을 부정하고자 애썼다.

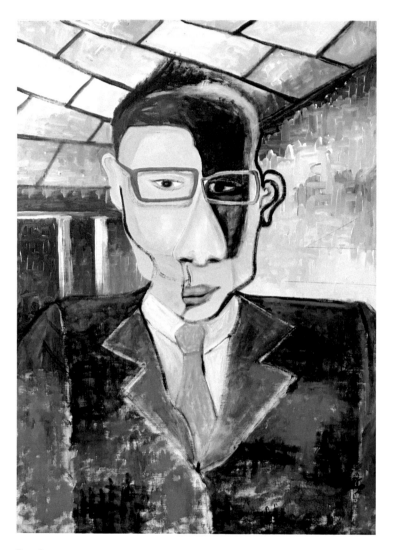

Portait
편협한 시각으로 다른 세대를 바라본 초상
(acrylic on canvas) (91×65)

지우고 싶은 나

지워지지 않는 나
그렇기에 어쩌면 영원할 수 있는 나

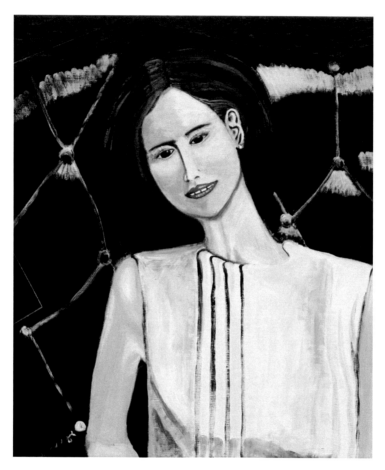

Contemporary Woman No.2 - The woman smiling to me
현대적인 여인 II – 내게 웃어주는 여인
(acrylic on canvas) (73×61)

돌 고 도 는 세 상

물이 없어 풀이 자라던 곳에, 비가 와 물이 차서 풀이 물에 잠긴다.
풀은 죄가 없다. 씨앗을 날린 바람의 죄도 아니다. 단지, 다시 물고기의
영역이 넓어지고 예전의 제 자리를 찾은 것이다.

The Environment is transfoming me. And, I will change the future II
환경은 나를 변신시키고, 나는 미래를 바꿀 것이다 II
(acrylic on canvas) (73×100)

중년

부모는 노인이 되었고, 아기는 어린이가 되었고, 우리는 중년이 되었다. 중년에도 많은 것들을 겪어야 한다. 설레는 마음으로 받아들이고 느끼고 행동해야 한다.

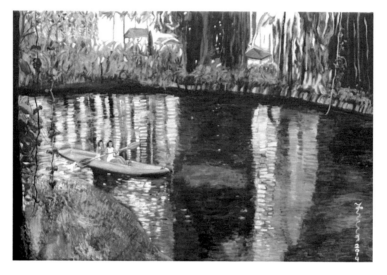

Lovely My Two Daughter in Guam
사랑하는 나의 두 딸, 괌에서
(acrylic on canvas) (89×130)

진품을 감상해야 하는 이유

세상에는 우리가 모르는 진리와 무수한 법칙들이 있다. 천재들은 일찍이 그것(진리)을 간파한 사람들이다. 지구의 자전을 생각해 보라. 그 커다란 움직임에도 거의 오차가 없다. 정확하다.

그림은 정말로 단지 천과 물감일 뿐일까? 그림 한 점을 몇백억씩 주고 사는 사람들은 미친 것이 아닐까? 그림(진품)에는 어떤 힘이 담겨져 있을까? 그만의 우주가 존재한다고 나는 느끼고 믿는다. 그 우주가 때로는 지구의 자전처럼 너무 커서 느끼지 못하고 있을지도 모른다.

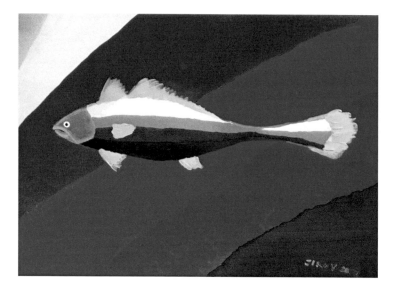

黃脣魚 II 2012P
황순어 II
(acrylic on paper) (39×52)

미 운 오 리 새 끼

미운 오리 새끼인지 백조 새끼인지는 어릴 때는 모른다.

조금 커서 물가에 같이 앉아 있어도 잘 살피지 않으면 모른다. 날갯짓할 때, 날아오를 때 비로소 알 수 있다. 날아올라 보자. 날갯짓을 해 보자. 나 스스로가 백조일지도 모른다.

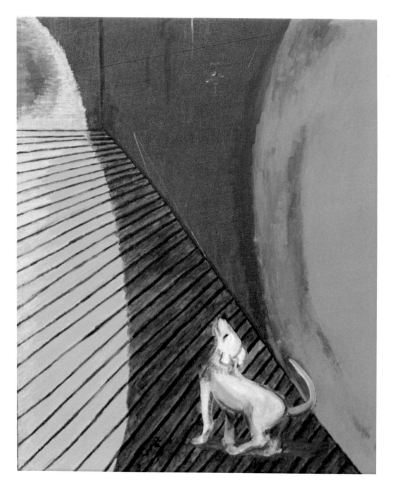

Wall No.2 - My Planet
벽 II – 나의 행성
(acrylic on canvas) (100×80.3)

나 의 작 업 모 티 브 (중심사상)

　인생은 삶이며 삶은 그 사람의 전부다. 한 시대의 장(공간, 시간)을 살
아가는 한 인간으로서 느끼는 내면의 감정들(사랑, 감사, 불안, 욕심, 초조,
증오, 바람 등)을 작품으로 표현하고자 하였다. 매일 반복 되는 일상 같지
만, 내면에는 계속 다른 생각과 다른 감정들이 생겼다 없어지기를 반
복하고 있다. 그 수많은 지나침들을 조금씩이라도 잡아 캔버스에 기록
하였다. 그렇지 않았다면 엄청난 스트레스로 살기 힘들었을 것이다. 나
의 작품들은 너무나 다양한 화풍으로 혼란스럽다. 생겼다 사라지는 내
면의 표상들처럼 말이다. 가끔 작품의 방향성과 색감 등에 대해 조언해
주는 사람들이 있다. 나는 그것을 예술성이 결여된 채로 학습된 오브
제의 파시즘이라고 생각한다. 내 작업의 다양성은 학습되지 않은 자유
로운 삶이고 인생이리라. 불확실성은 확실성이다—불확실한 것은 확
실하니까—. 살아갈 방향을 잡을 때 유용하다. 작품들은 내 인생의 기
록이다.

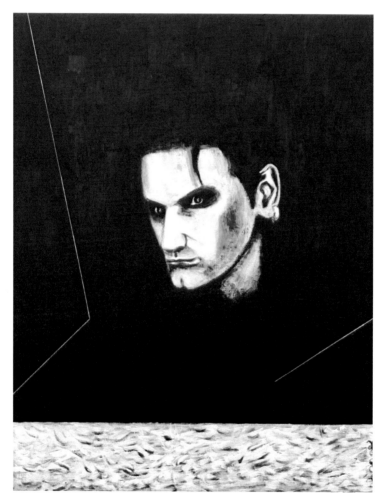

Bono 2014
(acrylic on canvas) (100×80.3)

예수의 말씀을 제대로 가르치는 한 종교인의 말씀

십자가를 짊어진 예수,

과중한 업무에 지친 사람,

병들어 괴로워하는 사람,

길에서 배고픔에 지쳐 쓰러진 사람,

부모를 잃어 울고 있는 어린아이,

모두가 나我이다. 그들을 너 자신과 나누어 인식하지 말라.

In the change of the Time No.9 - The rough and dark time heals a wound
시간의 변화 속에서 IX – 거칠고 어두운 시간은 상처를 치유한다
(acrylic on canvas) (73×91)

그림과 우주

그림은 물리적으로 평면 예술이라고 생각할 수 있겠으나 나는 다르게 본다. 크게 말해 하나의 우주—장場, 공간과 시간—가 그 안에 있다. 그 우주에는 우리가 알고 있는 시간과 공간을 초월한 시간과 공간이 존재한다. 빛을 찾아 떠돌아다니며 그린 모네의 그림을 보면, 그 시간과 공간의 빛이 고스란히 살아 숨 쉬고 있음을 알 수 있다.

한편, 시간은 측정 가능하지 않다. 상대적이기 때문이다. 공간도 만들어지는 것이다. 물리학적으로도 '본다'는 것은 눈(정확하게는 시신경)이라는 평면에 비추어진 사물을 뇌가 해석하는 것이므로, 그림을 무조건 평면이라고 하기에도 어렵지 않을까 생각해 본다. 평면의 그림과 작가의 철학이 담겨 에너지(빅뱅)가 생기고 그 에너지로 인해 새로운 공간(우주)이 탄생한다고 할까? 보는 사람이 느끼거나 해석하거나 의미를 부여함에 따라서, 그림은 어마어마한 우주가 될 수도 있는 것이다. 이런 우주를 품고 있는 작품을 '그냥 달라'는 사람들이 있다. 화가들이 그 우주 속에서의 죽음을 선택하는 이유가 되기도 한다.

In the change of the Time No.5 - Always golden time
시간의 변화 속에서 V – 언제나 소중한 시간
(acrylic on canvas) (91×73)

시 간 의 변 화 속 에 서 III

　　하나하나의 기억이 모여 추억이 되고, 그 추억은 기쁨과 슬픔, 환희
와 절망의 모습으로 존재한다. 모습은 점점 선을 잃어가며 형체의 붕괴
로 이어진다. 붕괴된 곳에 남은 흔적이란 '빛깔'과 '느낌'뿐…. 우리는 그
두 가지 잔여물 위에 지금의 느낌으로 다시 새로운 추억을 재창조해낸
다. 지금이 과거이고 미래가 지금이다.

In the change of the Time No.10
시간의 변화 속에서 X – Rain, 비雨, 봄여름가을겨울
(acrylic on canvas) (73×91)

시 간 의 변 화 속 에 서 I V

시간 속 기억들은, 또는 기억 속 시간들은 지워지고 생기기를 반복
하며 정리된다. 선명했던 여러 가지 기억들은 다른 기억들로 대체되며,
사라지지 않는 기억만을 남기고 어둠 속에 묻힌다. 시간 위에 영원히 머
무르리라 생각했던 과거 기억들은 그렇게, 시간과 함께 조금씩 사라져
간다.

비로소 나는 기억과 함께 공존하는 시간의 단면을 본다. 그 단면은
내 기억만큼만 정비례하며 존재하고, 그 크기의 범위 안에서 빛깔과 모
양이 변화한다는 것을 깨닫는다. 시간의 변화 속에서… 우리가 지금의
기억과 감정을 '감사 모드'로 유지해야 할 이유이다.

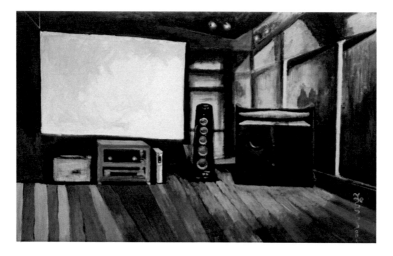

Mark levinson and JBL
오디오 룸
(acrylic on canvas) (65×97)

행복감 늘리는 방법

1. 명상
2. 야외활동(나무와 숲)
3. 문화활동(운동, 클럽, 모임, 악기, 춤, 그림)
4. 타인을 위해 돈 쓰기
5. 자원봉사활동

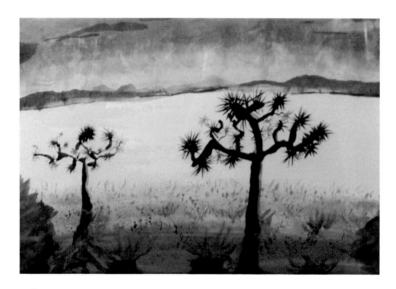

Joshua Tree I
조슈아나무I
(water color on paper) (39×52)

신생 화가

어느 정도 궤도에 오를 때까지는 손실이 난다. 투자 초기에는 그런 경우가 많으며, 초기에 잠시 수익이 없고 손실만 난다고 포기하면 안 된다. 계속 그래야 한다. 단, 의무감은 금물이다. 자연스럽게 나오는 대로 배설해야 한다.

빈센트 반 고흐가 남긴 그림이 900여 점이다. 습작 1,100점을 포함하면 2,000여 점이나 된다. 이 숫자들을 보고 충격을 받아 하루 종일 그에 대해 생각했다. 고흐와 테오가 가난 속에서 죽어가면서도 그 많은 예술품을 남긴 것은 예술가 정신이 있었기 때문에 가능했을 것이다. 고흐는 살아 있는 동안 궤도에 오르지 못하고 계속 신생 화가였던 것이다. 죽은 지 10년 만에 고흐의 제수씨, 즉 테오의 아내에 의해 궤도에 오르게 된다. 나는 생각하고 또 생각해 보았다. 고흐가 위대한 화가로 칭송받는 것은 우연이 아니다. 도대체 제대로 된 작품 1,000점을 그리고도 뜨지 않은 화가가 있던가! 난 아직까지 들어본 적이 없다. 예술가 정신도 필요하지만, 규모의 경제도 필요하다. 고흐는 예수이다. 죽은 지 10년 만에 다시 부활하였고 지금은 이 지구 상의 예술혼을 지배하고 있다. 내가 지금까지 그린 그림과 지금 출판하는 이 책이 적고도 작게 느껴진다. 죽을 때까지 그릴 것이다.

Fantasy Tree
환상의 나무
(crayon pastel oilpen on paper) (52×39)

내면의 표상

침몰. 분산. 공포. 두려움. 절망. 외로움. 죽음. 착오. 혼돈. 정신분열.
바람. 소망. 도전. 꿈. 사랑. 우정. 환희. 공허. 분노. 동감. 그리움. 슬픔.
착오. 희생. 아집. 조롱. 힘겨움. 위기. 희망. 필요. 환생.

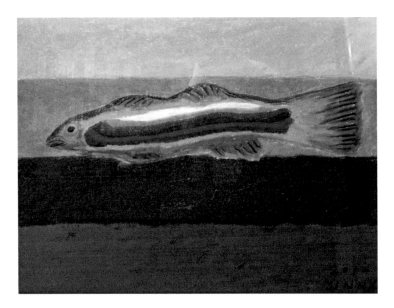

Undying Fish
죽지 않는 물고기
(crayon on paper) (39×52)

진리? 진리!

진리는 공동체 내에서의 약속일 뿐이다. 장미는 영원하지 못하다.

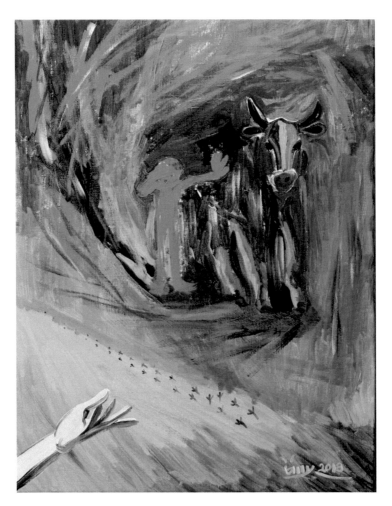

He was not Stuffed
박제되지 아니한 그…
(acrylic on canvas) (72.7×53)

왜 그리는가?

나는 살기 위해서 그리기 시작했는데, 그 시발始發점이 계기가 되어 지금은 매우 행복한 인생을 영위하고 있다. 인생을 살다 보면 견디기 힘든 시련의 시기가 올 수 있다. 그 시기를 잘 넘겨야 하는데, 그러기 위해서는 어떠한 방편이 있어야 한다. 그 방편을 찾지 못하고 갈 곳을 잃어 극단적인 선택을 하는 경우를 많이 볼 수 있다.

방편이란 외부로부터의 도움이 될 수도 있고, 내면의 세계를 변화시키거나 관리하여 스스로 극복하는 경우도 있다. 나는 내면의 세계를 잘 관리하여 힘든 시기를 극복했고, 도구로 '그림 그리기'를 운명적으로 선택하여 여기까지 오게 되었다. 힘든 시기가 지나고 나면 인간의 정신세계는 한 단계 진일보하고, 내성이 생겨 인생을 영위하는 데 큰 도움이 되기도 한다.

내가 시련을 극복했던 '그림 그리기'는 집중을 통한 마음의 안정, 또 내면을 표출하면서 그린 그림의 객관화를 통한 치유가 그 원동력이 아니었나 생각해 본다. 그림을 통해서 마음을 표출하고, 그 그림을 보며 저 스스로를 관찰자 입장에서 바라보면, 그 자체만으로 위안이 되고 위로를 받을 수 있게 된다. 지금은 한 단계 나아가 인생을 행복하게 영위하기 위한 수단으로 그림을 그리고 있다. 나 스스로 행복감을 높이고, 내 그림을 보고 다른 사람이 감동한다면 참 기분 좋은 일이 아닐 수 없다. 특히 인생은 짧고 예술은 길기 때문에, 스스로 선택해서 가는 이 길은 외부적인 방해 요인이 있더라도 지속적으로 실행해 나아갈 생각이다.

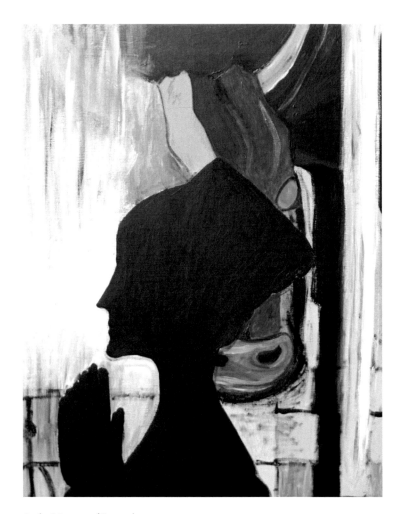

At the Moment of Surrender
항복의 순간에
(acrylic on canvas) (90.9×72.7)

예술은 왜 하는가?

정신: 몰입, 표현, 치유, 행복감, 감동 전파

물질: 유명세, 돈 등

안 해도 그만이다. 그러나 예술은 그 자체로 행복감을 주고 본인의 삶과 사회를 풍요롭게 한다. 우리는 행복해야 할 권리가 있다. 자연스러운 삶의 한 방식. 행복해야 하고 시대의 흐름에 살아남기 위해… 20세기는 사업가의 시대였다. 헨리 포드가 컨베이어 벨트를 이용하여 자동차를 대량으로 양산했고, 그다음은 디자이너의 시대였다. 스티브 잡스는 IT 전문가가 아니라 대표적인 디자이너였다. 지금은 점점 예술가의 시대로 진입하고 있다. 연예인의 영향력이 정치가나 사업가를 능가하는 경우가 많이 늘고 있다. 연예인 숭상 풍조를 나쁘게 볼 필요는 없다고 본다. 대량 생산의 시대가 저물고 인간 본연의 모습으로 회귀하고 있는 것이다.

Matilda, Heath Ledger's nightmare
마틸다, 히스 레저의 악몽
(acrylic on canvas) (130×97)

예술가적 본성의 본질은?

표현하려는 욕구이다. 자기 내면에 숨어있는 부분을 표현하는 것이다. 사랑, 욕망, 절망, 폭력, 성욕, 증오 등. 이것들은 예술로밖에 표현할 수가 없다. 예술로 표현하지 못하면? 변형된 모습으로 표출된다. 악성 댓글, 음주, 폭력, 폭언, 낙서 등으로 말이다.

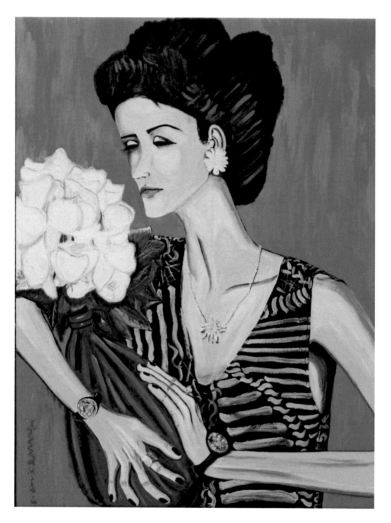

2013 Contemporary Woman
2013 현대적인 여인
(acrylic on canvas) (130×97)

왜 미술품을 감상해야 하는가?

미술품은 한 시대의 거울이고 그 시대를 대변한다. 한 시대를 함축적으로 대변하는 경우가 많기 때문에 미술 공부는 단순히 아름다운 것에만 국한되지 않는다. 역사 속에서 빛나는 보석과 같다.

미술을 감상하는 것은 지극히 개인적인 취향이며 다양한 접근 방식이 있으므로 본인에게 맞는 방법을 찾는 것이 매우 중요하다. 예술은 창의적인 영감을 많이 준다. 대량 생산과 복제의 시대에 창의력은 매우 중요한 요소이다. 어느 시대에나 창의력은 매우 중요한 것이었다.

왜 그런 것을 그렸나? 왜 그렇게 그렸나? 무엇으로 그렸나? 왜 갑자기 그리던 사조와 대상이 바뀌었나? (이중섭 '황소', 박수근 '노상 빨래터', 인상파 모네 등)

In the change of the Time No.4 - You ought to know
시간의 변화 속에서 IV – 알아야만 한다
(acrylic on canvas) (91×73)

예 술 을 잘 하 는 방 법

당신은 혼자 있을 때 무엇을 하는가?

바보 같지만 이상하고 대담한 생각이 창조의 원천이며, 고독의 시
간에 홀로 아이디어를 발전시키면 수준 높은 예술이 나온다. 혼자 있을
때 고독을 즐기며 자신이 좋아하고 즐길 만한 것을 찾아 실행해 보라.
파티나 회식에 가 봐야 진실한 사람 만나기 힘들고, 남는 것은 카드 채
무와 축난 몸뿐이다. 일부러 찾아다니지는 말고 즐길 정도로만 적당히
할 일이다.

In the change of the Time No.20
시간의 변화 속에서 XX – 그것만이 내 세상 2
(acrylic on canvas) (33×24)

문화예술이 고귀할 수 있는 이유 5가지

첫 번째로 '희소성'을 들 수 있겠다. 예술품은 예술가가 죽으면 생산되지 않는다. 그래서 어느 정도 반열에 오른 작가의 예술 작품은 작가가 죽은 후에 가격이 많이 상승하는 경향이 있다.

두 번째로 '창의성'을 들 수 있겠다. 문화예술이라는 분야가 워낙 광범위하여 어느 한 부분을 가지고 얘기하기 어려우나, 카피된 문화나 예술은 가치가 현저하게 낮다. 가령 처음 큐비즘을 그렸던 화가의 작품은 미술계의 어떤 한 '장'을 만든 창의성 덕분에 엄청난 가격을 형성한다. 비디오 아트를 처음 창시한 백남준 선생도 그 좋은 예로 들 수 있겠다.

세 번째로 '역사성'을 말하고 싶다. 인간의 역사는 지구의 나이에 비하면 매우 짧다고 볼 수 있으나, 그 짧은 역사 속에서도 지역적 특성을 가진 문화유산과 예술품은 국가 간, 민족 간 우수성과 선조에 대한 우월성을 과시하는 수단으로 이용되곤 한다. 내가 아는 학생의 전공은 고고학인데, 그 학문은 매우 중요한 국가적 학문이라는 생각이 든다. 그 분야의 사람들이 국가적으로 지원을 받으며 사회적으로 성공적인 삶을 살았으면 좋겠다.

문화와 예술이 없으면 빼앗긴 땅을 찾을 수 없다. 우리가 일제 강점기에도 독립운동을 하고 나라를 되찾을 수 있었던 이유는, 우리가 일본과 다른 문화를 가지고 다른 글과 말을 사용하고 있었기 때문임을 알아야 한다. 당시 일제가 했던 일들이 민족문화 말살 정책이었음을 잊어서는 안 된다. 나는 그런 면에서 우리 문화재와 미술품을 전 재산을 털어 사들이고 보존했던 '간송 전형필' 선생을 존경하고 있다. 이 글을 읽는 당신도 꼭 간송 미술관에 가 보기를 추천한다.

네 번째로 '인간의 이성'을 말하고 싶다. 내 배움이 부족하여 이 표현이 맞는지는 모르겠으나, 인간이 정말로 동물과 다른 점은 이성이 있기 때문이며, 인간이 그 이성을 물리적으로 표현하기 시작한 것, '예술 작품'이 그 변화를 구분 짓는 잣대라고 생각한다. '감성'은 원시적이고 먹고사는 것과 같은 생리적 욕구에 목을 맨다. 그러나 어느 정도 먹고사는 일이 여유로워지면서 인간은 예술 활동을 시작하게 된다.

어떤 책에서는 '예술'이라는 말의 어원이 '쓸데없는 짓'이라고 한다. 즉, 먹고사는 것과 관계없는 일이라는 것이다. 따라서 예술 자체는 먹고사는 것과 관계없는 짓 즉, 럭셔리한 짓이라 할 수 있을 것이다. 그 럭셔리한 '짓'이 여유 있는 자에겐 럭셔리지만, 소위 럭셔리 짓을 창조하는 예술가들이 오히려 먹고사는 데 어려움을 겪는 것은 아이러니가 아닐 수 없다. 그렇게 럭셔리하기 때문에 예술가들은 배가 고파도 고개를 꼿꼿이 세우고 굶어 죽나 보다. 나도 그림을 그리고 있지만 배가 고파도 하고 싶은 짓을 하며, 기름에 찌든 육신을 소유하기보다는 예술가적인 맑고 순수한 영혼을 소유하고 싶다. 그러나 눈을 크게 뜨고 나를 바라보는 딸의 눈망울을 내려다보며 나는 다시 기름기를 몸에 채운다. 뉴스에서 내일 출근길이 춥단다. 눈까지 온다고 한다.

다섯 번째로 '영속성'을 들 수 있겠다. 우리는 일반적으로 문화예술을 관람자나 관찰자 입장에서 이야기하지만, 소위 예술을 하는 사람의 입장에서 보면 가장 중요한 요소가 바로 이 '영속성'이다. 내가 화가가 되기로 결심한 가장 큰 이유가 바로 이 '영속성'인 것이다. 이 영속성마저 사실 영원하지 않은 한계성을 갖고 있지만, 그래도 인간의 한 인생사에서는 어느 정도 영속성이 인정된다고 본다.

지구의 역사 46억 년을 1년으로 환산하면 인간이 탄생한 시기는 1

년의 마지막 날인 12월 31일 밤 12시 58분이라고 한다. 인간은 1년 중 마지막 날 2분을 남겨두고 생겨난 종이다. 인간이 예술이라는 행위를 한 증거로 처음 발견된 것은 벽화로, 가장 오래된 것이 4만 년 전이라고 한다. 그 그림은 동물 그림이며, 그림을 벽에 그리고 화살을 쏘는 연습을 했다고 전해진다. 나는 그 그림을 통해 우리의 생각과 상상력으로 그 것을 그린 인간을 부활시켰다고 생각한다.

　　나는 예술의 전당 한가람 미술관에서 권총으로 자살했다고 들었던 '고흐'를 만났다. 그는 살아있었다. 죽지 않았다. 모든 예술가의 또 다른 이름은 철학자라고 생각한다. 나는 진정한 예술가들을 알고 있다. 한 점의 훌륭한 그림을 남기기 위해서 고통도 두려움도 아랑곳하지 않고, 필요하다면 마약과 섹스를 하고, 심지어 육신도 내놓을 수 있다는 것을…. 그렇게 하지 못하는 '미생未生 예술가'(필자가 임의로 지은 말: 재능은 있지만 아직 예술가가 아니고, 현실 때문에 재능을 펼치지 못해 괴로워하는 이들을 이른다. 예술가가 되지 못해 예술가로서 죽어 있는 상태라는 뜻.)를 많이 봐 왔다. 이 글을 읽는 독자들 중에도 있을 거라는 것을 잘 알고 있다. 그런 미생 예술가들이 꿈을 펼치도록 받쳐줄 수 있는 좋은 토양을 만드는 것, 그것이 내가 하고 싶은 일이자 다시 공부를 시작했던 이유이다. 비록 불도 켜지기 전에 사라질지 모르는 소망일지라도, 나 같은 꿈을 꾸는 사람이 많아진다면 가능할 수 있다고 생각한다.

　　나는 우리나라의 예술가 후손들이 미생 예술가가 되지 않기를 바란다. 인간의 일생은 지구 역사로 볼 때 '찰나'에 불과하다. 아무리 훌륭한 사람도 죽으면 곧 사라진다. 그러나 훌륭한 예술가들은 아주 오래 산다. 내가 좋아하는 '바흐', '말러', '고흐', '피카소', '뭉크'도 아직까지 죽지 않고 살아있다. 당신도 오늘 만났을지 모른다. 꼭 그들이 아니더라도 다른 예술가들을 만났을 것이다. TV, CF나 영화 속 배경음악, 책이나 미술관, 또는 멋지고 편리하게 디자인된 전자제품 앞에서 만났을지 모른

다. 우리는 그 천재들이 만들어 놓은 예술품 속에서 살고 있다.

나는 생각한다. 고로 존재한다.

나는 예술품을 통해 예술가와 그의 철학을 생각한다. 고로 예술가는 존재한다.

다시 한 번 강조하지만, 그들은 죽지 않고 살아있다.

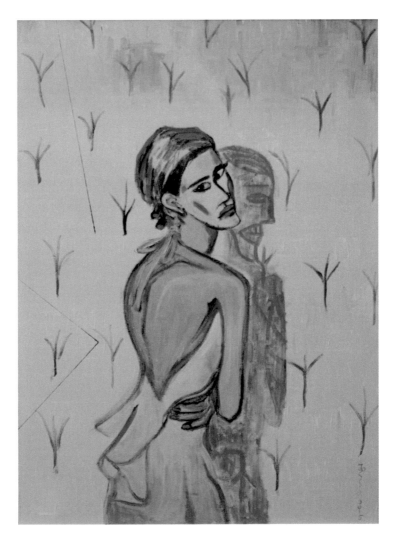

Contemporary Woman No. 5
현대적인 여인 V – 당신이 모르는 그녀의 사연
(acrylic on canvas) (73×53)

현대 산업 사회에서 문화예술의 가치

과거 수렵, 농경 사회를 거쳐 산업혁명을 통한 인류의 발전이 있었다. 산업혁명은 대량 생산을 통해 과過생산을 유발하고 자본주의 사회에 여러 가지 문제를 야기했다. 그즈음 앤디 워홀은 예술품도 대량 복제될 수 있다는 '팝아트'를 창시하여 깡통 수프를 본인의 공장에서 대량으로 찍어내었다. 정보화 사회에 들어서고 대량 생산되는 재화의 홍수 속에서 '변기도 예술품이 될 수 있다'는 개념미술이 마르셀 뒤샹에 의해 현대 미술의 대 변환점을 만들어 낸다. 대량 생산되는 재화라도 어떤 의미를 주느냐에 따라 엄청난 가치를 지니게 되었다.

현대는 국가와 국가의 경계가 애매한 시대다. 국가, 지역 간에 자원과 이권을 둘러싼 다툼이 아직 지속되고 있지만, 매스미디어의 발달로 문화예술적인 흐름은 북한 같은 폐쇄적인 몇몇 국가를 빼고는 비교적 자유롭게 흘러다닌다고 볼 수 있다.

개념미술과 정보, 문화, 유행이 빠르게 흘러다니는 시대에서 문화예술은 과연 어떤 가치를 가지고 있을까? 산업화된 사회에서 정보와 물자는 대량 생산되고 과잉되어 넘치는 사회가 되었다. 생존이 위태로운 사람은 점점 줄고, 남는 소비력을 투자할 좋은 것을 찾는 시대가 도래한 것이다. 나는 여기에서 현대 산업 사회의 문화예술적 가치를 논할 수 있는 여지가 있다고 생각한다. 인간관계도 그렇듯이 너무 많은 사람을 만나면 피곤하고 누가 누군지 모르는 지경에 이를 수 있다. 마찬가지로 우리는 더 나은 물건이나 더 좋은 정보를 선별해서 받아들일 필요가 있으며, 정신적으로도 좀 더 건강한 영향을 받기를 원할 수 있다고 생각한다. 그런 부분에서 문화예술적인 'Fact'가 필요하며, 그 가치를 아는 사람이라면 충분히 비싼 돈을 주고도 경험하거나 살 수 있다고 생각할 것이다.

위에서 이야기한 과잉 재화에는 금전도 포함되며, 그런 금전이 넘치는 사람은 본인의 정신 건강을 위해서 가차 없이 천문학적인 액수를 지불할 용의가 있다고 생각할 수 있겠다. 이미 외국 경매 시장에서는 예술가의 정신과 손때가 배어 있는 미술 작품이 천문학적인 가격으로 거래되고 있으며, 이것으로 그들은 정신적 위안과 사회적 품격을 완성해 나간다. 대표적으로 미국을 예로 들 수 있겠다. 2차 세계대전 이후 경제적으로 급격한 부富를 이룬 미국에도 부족한 것이 있었다. 바로 문화예술이었다. 돈이 아무리 많아도 유럽에 뒤처지는 것이 있었으니, 바로 예술이 그러했다. 저택에 황금을 아무리 쌓아 놓은들 예술품을 가진 자들에게 뭔가 뒤처지는 느낌이라고 할까.

현대가 산업화되면서 물질적으로 계속 발전하고, 잉여물과 잉여 금전이 늘고, 그럴수록 문화예술에 대한 향유와 갈증은 커져갈 것이다. 돈이 소녀시대처럼 춤을 출 수도 없고, 일반인이 황금에 임의로 예술가의 정신을 불어넣을 수도 없는 노릇이기 때문이다. 그것들을 능력껏 자기 소유로 만들 수 있다면 신나는 일이 아닐 수 없을 것이다. 외로운 현대 사회에서 사람들에게 부를 과시하고, 칭송받을 기회도 생길 테니 말이다. 그들은 재산(어떤 자는 부정하게 모았을 수도 있는)을 예술품으로 치환하는 행위를 통해, 자신들의 재력을 예술가의 순수한 정신으로 포장하기에 적절하다고 생각하지 않을까?

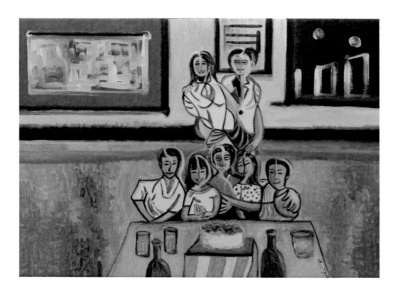

Family Party
가족 만찬
(acrylic on canvas) (65×91)

미래를 생각하지 말자, 약속하지 말자

그 시간에 실천하고 움직이자. 그럼 시간은 변하고 미래가 바뀐다. 실천은 미래에 대한 믿음과 확신을 준다. 생각보다는 믿음과 확신이 미래를 바꾼다. 갑작스럽게 돌아가신 아버지의 영면 후에 느낀 점이다.

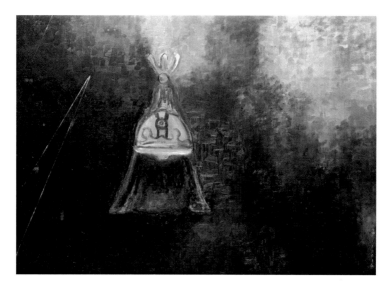

Song of sword by Kim Hoon
김훈, 『칼의 노래』 이순신의 독백
(acrylic on canvas) (65×91)

밥

끼니때는 어김없이 돌아왔다. 지나간 모든 끼니는 닥쳐올 단 한 끼
니 앞에서 무효였다. 먹은 끼니나 먹지 못한 끼니나, 지나간 끼니는 닥쳐
올 끼니를 해결할 수 없었다. (중략) 끼니는 칼로 베어지지 않았고 총포로
조준되지 않았다. (김훈,『칼의 노래』중에서)

내내 그림만 그리고는 살 수 없다. 일도 해야 하고 경험도 많이 해야
한다.

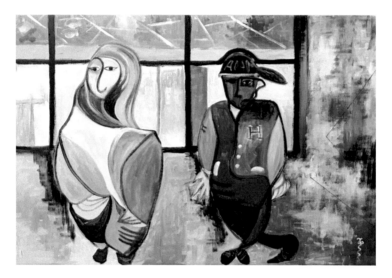

Hanyang University MBA M.T. 2nd day
(acrylic on canvas) (73×50)

수 업 선 택

나는 20년간 회계와 세무 관련 업무로 회사에서 근무했다. 비교적 많은 나이에 MBA(경영전문대학원)에 도전했고, 열심히 공부하고 있다. 과 선택은 물론이고 과목 선택에서도 회계나 세무 관련은 선택하지 않는 다. 물론 업무 관련 전공을 선택하면 더 쉽고 편하게 학위를 받을 수 있을지 몰라도, 재탕하는 기분이 들어 학비가 아까웠다. 그 결과에는 대단히 만족한다. 전혀 모르던 분야에서 새로운 친구들이 생기고 지식도 쑥쑥 늘어났다. 삼성전자 전 이건희 회장이 강조한 'T자형 인재'에 한발 다가선 것 같다. 당신도 무한히 넓은 미지의 세계로 출항하기를 바란다. 불편하고 두렵고 절망스러울지 모르지만, 세상의 보물들은 항상 그 시련을 곁에 두르고 있다.

(T자형 인재: 자신의 전문 분야와 더불어 다른 분야에도 폭넓은 지식을 공유하고 있는 인재. 지식들이 융합하여 많은 시너지와 아이디어가 나온다.)

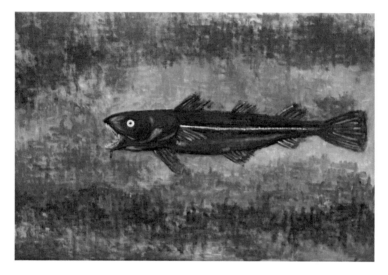

Red Cod
붉은 대구 – Mark Kurlansky의「대구」를 읽고
(acrylic on canvas) (50×73)

하루, 그리고 호랑이 가죽

인생은 하루와 같다. 하루를 조금씩 쪼개서 의미를 부여하고 흔적을 남기면 어느새 무시 못 할 존재가 되어있다. 출퇴근길 지하철에서 조금씩 휴대폰에 나만의 생각과 단상을 정리하였는데, 이제 책을 낼 수 있을 정도의 분량이 되었다. 출근 시간에 틈틈이 읽은 책, 신문과 글쓰기, 저녁 식사 후 그렸던 그림들과 악기 연습, 음악 감상 등 작게 쪼갠 시간들에 의미를 부여하고 몰입하고 집중하니 몇 년 후 나는 다른 사람이 되어 있었다. 호랑이는 죽어서 가죽을 남기고 사람은 죽어서 이름을 남긴다. 이름을 남기려면 사람들에게 감동을 줄 수 있어야 한다. 작곡이나 예술품 창작, 글을 쓰는 것은 이름을 남길 수 있는 좋은 도구이다. SNS로 다른 사람의 일상이나 바라보며 감동을 느낄 게 아니라, 스스로 감동을 줄 수 있는 사람이 되도록 오늘 하루도 노력해야 한다. 그 하루가 쌓여서 인생이 된다. 훌륭한 호랑이 가죽이 하루아침에 만들어지지 않음을 알아야 한다.

In the change of the Time No.16 - Night, leading the conversation and beer
시간의 변화 속에서 XVI – 이어지는 밤의 대화, 그리고 맥주
(acrylic on canvas) (26×18)

이 또한 지나가리

'이 또한'의 '이'는 일반적으로 힘들거나 어려운 시기를 이른다. 그러나 어쩌면 소중한 시기가 지나가는 것은 아닌지 생각해 볼 일이다. 좋은 시기와 나쁜 시기는 없다. 그냥 시기가 있을 뿐이다. 어떤 시기인지는 나 스스로가 삶과 시간의 변화 속에서 선택하면 된다.

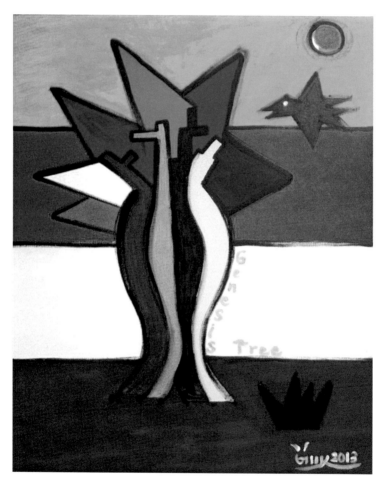

Genesis Tree V
창세기 나무 V
(acrylic on canvas) (100×80)

예술가의 삶과 철학

　예술작품은 물론이고 어떠한 물건을 만들더라도, 만드는 이의 철학이나 정신이 빠지면 명작이나 명품을 만들 수 없다. 향기 없는 꽃은 얼마나 무채색인가! 작가의 철학은 삶에서 나온다. 삶을, 오늘 하루를 가벼이 여겨서는 안 된다. 오늘이 조금 남아있다면 스스로 사랑하는 시간을 조금 쓰고, 주변 사람을 배려하는 시간도 가져보자. 지금 생각나는 사람에게 전화를 걸어보라. 경제성만을 생각해 획일적으로 대량 생산한 플라스틱 꽃보다는, 곧 질지언정 살아서 향기 나는 꽃이 더 비싼 이유이다.

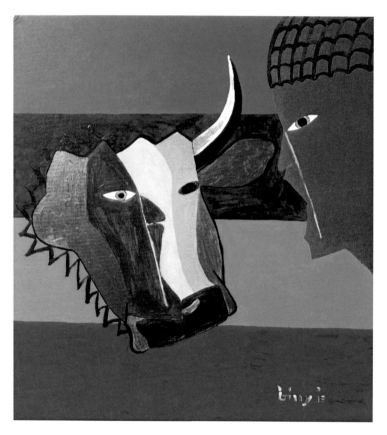

The Love After
사랑 이후
(acrylic on canvas board) (46×38)

실패하는 방법

실패를 하려면 진행을 멈추거나 포기하면 된다. 실패하지 않으려면 계속 진행하고 포기하지 않으면 된다. 끝나지 않았으니 아직 실패가 아닌 것이다. 하나 더. 포기하고 실패하면 아무것도 남지 않게 된다. 시작하기 전에는 원래 아무것도 없었다. 그러니 실패도 본전이다. 그런데… 당신, 정말로 실패했으니 남는 것이 없다고 생각하는가.

어느 성공한 사람에게 성공의 비결을 물었다. 답은 실패를 많이 하라는 것이었다.

In the change of the Time No.18
시간의 변화 속에서 XVIII – 서서 바라보다
(acrylic on canvas) (53×33.4)

여인과 와인

내가 중간 관리자로 회사에 근무할 때 젊은 신입 여직원을 포함한 여러 직원들과 점심을 먹을 기회가 있었다. 잠시 손을 씻으러 다녀오는 사이 음식이 나왔는데, 신입 여직원이 식사를 하지 않고 있었다. 나는 그냥 먼저 먹지 그랬냐고 말했지만, 속으로는 매우 흐뭇했고 그 여직원이 매우 교양 있게 느껴졌다.

거래처 회식 자리에서 2차로 와인 바에 갔다. 거래처 여직원이 내가 따르는 와인을 바르게(와인을 받을 때는 잔을 들지 않고 잔 바닥 면을 흔들리지 않게 지긋이 누른다) 받았다. 매우 교양 있고 품위있게 느껴졌다. 향기는 꽃이나 향수에서 나지만, 사람의 향기는 순간순간의 생각과 마음가짐, 상대방에 대한 배려와 예의에서 나오는 것 같다. 그렇게 향기 나는 사람과 만나면 술을 마시지 않아도 그의 향기에 취한다. 기분이 좋아지고 뭐 하나라도 잘해주고 싶다. 품위와 예의를 지키는 데에는 돈 많이 안 든다.

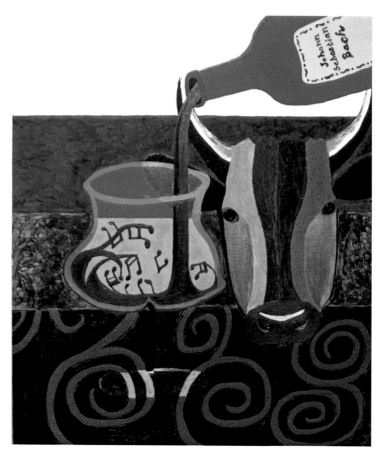

Wife, Wine, Bach & Me
아내, 와인, 바흐 그리고 나
(acrylic on canvas board) (46×38)

누구나 그럴싸한 계획을 갖고 있다

누구나 그럴싸한 계획을 갖고 있다.
처맞기 전까지는….

— 마이크 타이슨

누구나 그럴싸한 미래를 계획한다.
현재를 돌보지 않다가 당하기 전까지는….

— Jinny PARK

대부분의 사람들은 삶이 만신창이가 되고 나서야 무엇이 잘못되었
는지 생각하기 시작한다. 일이 잘 풀릴 때를 조심해야 한다. 지배하고
맞서려 하지 말고, 현실을 받아들이고 감사하며 살아야 한다. 어떠한 현
실이 오더라도 말이다.

In the change of the Time No.17
시간의 변화 속에서 XVII – 아버지의 영면 앞에서
(acrylic on canvas) (91×65)

수다와 음악

아버지를 여읜 후 약 한 달간 사람들과의 만남을 끊고 매일같이 혼자 술을 마셨다. 안주로 내가 그린 그림을 감상하거나 음악을 들었다. 특히 음악은 외로울 때 정말 좋은 친구가 되어 준다.

그러던 어느 날, 친구 아버지 칠순 잔치 후에 두 친구 내외가 우리 집으로 놀러 왔다. 함께 다과와 술을 하면서 수다를 떨었는데 음악이 필요 없었다. 친구들의 목소리와 그 아내들, 그 아이들의 대화 소리가 음악이었다. 오랜만에 외로움 없이 즐거운 시간을 보낼 수 있었다.

Lovely My Family
사랑하는 나의 가족
(acrylic on canvas) (80×100)

복福

TV 코미디 프로를 보던 딸들이 점점 범위를 넓혀 가다가, 급기야 TV 중독 증상을 보이며 지속적인 시청을 요구했다. 숙제가 남아 있어도 아랑곳하지 않고 엄마와 다투기까지 하면서 시청하려고 했다. 가족들끼리 단란하고 재미있게 보던 TV가 가족 사이를 이간질하는 요물이 된 것이다. 나는 가위로 TV 전선을 잘라버렸다. 아이들은 못내 아쉽고 울분에 찬 표정으로 전선을 몇 번이고 다시 확인했다. 끊긴 전선은 이어지지 않는다.

사람들은 스스로 얼마나 복을 받고 있는지 모른다. 그 복을 인지하지 못하고, 급기야 욕심 부리고 다투다가 복을 잃은 후에야 소중함을 인식한다. 딸들이 조금이라도 느끼기를 바란다.

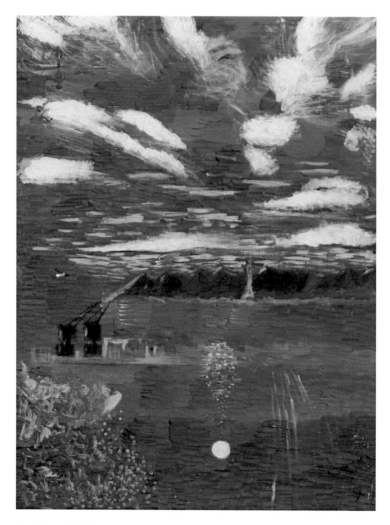

The Picture like Tongyeong
통영 같은 그림
(acrylic on canvas) (130×97)

욕 심 의 이 치

내가 아직 오지도 않은 미래를 불안해하며 현실에 집중을 못 하고 있을 때, 세상은 온갖 감언이설로 밝은 것만을 이야기하며 다가왔다. 그리고 내 욕심과 결합하면서 한순간에 모든 재물을 앗아갔다. 세상의 법칙이다. 미래도 현재이다. 오롯이 현재에 집중하고 감사하면 미래도 밝다. 미래도 현재에 의해서 변한다.

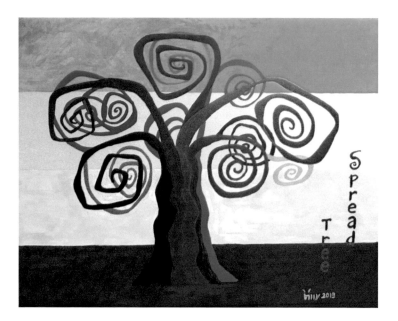

Spread Tree II 2013C
펼쳐지는 나무 II
(acrylic on canvas) (80×100)

강아지 로봇 장난감

작은 딸아이가 작은 강아지 로봇 장난감 목에 박스 포장용 노끈을 매어 끌고 다녔다. 그 로봇 강아지는 배터리가 없어 움직이지 않아. 순간 정말 개장수가 끌고 가는 불쌍한 개처럼 섬뜩하게 느껴졌다. 그 로봇 강아지가 왜 나같이 느껴지는지 모르겠다. 혹은 그 딸아이의 훗날 남편 같이 느껴지기도 했다. 나를 자유롭게 하는 그림이라는 배터리가 정말 소중하게 느껴진다. 책임감이 큰 가장일수록 예술 활동을 해야 한다. 그 통로로 보상받아야 한다. 술로 만든 배터리는 얼마 못 간다.

In the change of the Time No.12 - Elgar, Pomp and Circumstance
시간의 변화 속에서 XII – 엘가, 위풍당당 행진곡
(acrylic on canvas) (97×162)

In the change of the Time No.19
시간의 변화 속에서 XVIIII −그것만이 내 세상
(acrylic on canvas) (26×18)

부끄럽지 않은가

지난날이 부끄럽지 않은가.
스스로에게 물어보자. 주제 넘게 다른 사람한테 물어보지 말고…

Pinocchio Pieta
피노키오에게 자비를 베푸소서
(acrylic on canvas) (130×97)

현자賢者와 테러리스트

현자나 어르신들이 옳은 판단, 바른 길이라며 "이쪽으로 가라"고 지적하고 꾸짖는 경우가 있다. 어떤 이는 예수나 부처 등 신의 말씀을 받든다며 인간이 저지를 수 없을 행위를 자행하기도 한다. 그것이 항상 옳은 것은 아니며 절대 진리는 더욱 아니다. 현자나 어르신들이 나와 같은 환경에서, 나와 같은 부모 아래서 살았을 리 없으며, 나와 같이 생각하지도 않았을 것이다. 다름을 인정해야 한다. 예수는 성경을 쓰지 않았고 부처는 불경을 쓰지 않았다. 더구나 신이 사람을 죽이고 복수하라고 시키지는 않았을 것이다. 자칭 현자賢者여! 그저 부드러운 눈으로, 사랑의 눈길로 나를 바라봐 주소서.

Genesis Tree IV 2013C (Sun, Bird, Plant)
창세기 나무 IV (태양, 새, 식물)
(acrylic on canvas) (20×20)

예술가의 복장

한 전시 오프닝에 매우 허름한 차림의 예술가가 등장한 적이 있었다. 주변 분위기가 갑자기 경색되며 그 예술가에게로 시선이 집중되었다. 사람들은 예술가에게 마치 '당신을 초대하지 않았어', '당신이 올 자리가 아니야'라고 말하는 것 같았다. 예술가는 분위기를 알아채고 곧 자리를 떠났다.

옷이 날개라는 말이 있다. 특히 우리나라는 옷이나 자동차에 따라서 대우가 달라지는 경우가 많다. 시각의 영향이 큰 미술이나 예술계에서는 그래서 더욱 심한 것일까. 어느 정도의 반열에 오르기 전까지는 잘 입고 다녀야 할 일이다. 배기가스 조작을 한 폭스바겐 자동차가 외제라는 이유로, 할인해 준다는 이유로 유독 우리나라에서만 잘 팔린다는 뉴스가 씁쓸하다. 솔직히 나도 얼마나 할인되는지 알아봤다. 할인해도 비쌌기에 망정이지, 하마터면 지를 뻔했다.

About the reason why a father has to die
아버지가 죽어야 하는 이유에 대하여
(acrylic on canvas) (73×100)

부 富

부富는 '지붕 아래(宀) 한(一) 식구(口)를 건사할 밭(田)'의 합성어이다. 집이 있고, 하루 세끼 반찬 몇 가지 거르지 않고 먹으며, 남에게 아쉬운 소리 안 하고 조금씩 저축하며, 비상시를 대비해 보험 좀 들어놓으면 一 家의 富를 이뤘다고 할 수 있겠다. 이미 부를 이룬 사람들도 많겠지만 그들은 여전히 부족한 듯 부를 모르고, 나 같은 샐러리맨은 참으로 부를 이루기가 쉽지 않음을 느낀다. 가족 건사하면서 먹고 산다는 '부'는, 예나 지금이나 상대적인 면이 변하지 않는 조건인 것 같다.

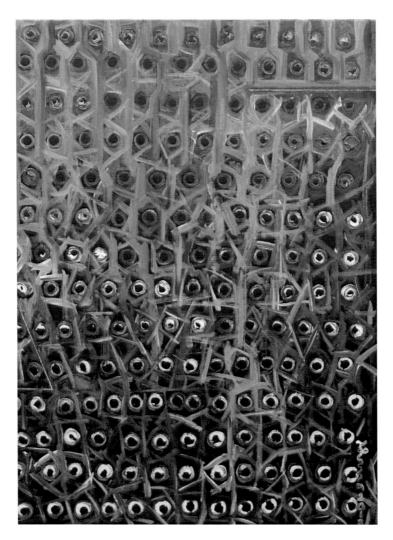

188 Miners' Songs
188 광부들의 노래들
(acrylic on canvas) (91×73)

나뭇가지와 기다림

가는 나뭇가지는 메마르고 거칠어 정말 보잘것없다. 특히 잎사귀 하나 붙어 있지 않은 겨울에는 더욱더 황량해 마치 죽은 것같이 보이기도 한다. 쓸쓸하고, 바람도 스쳐 지나가지 않는 것 같고, 아무도 봐 주는 이 없다. 그러나 나뭇가지가 죽은 것은 아니다. 지금 하는 일이 보잘것없고 힘들더라도 포기하면 안 된다. 피한다고 더 나은 상황이 오는 경우는 거의 못 본 듯하다. 아무도 알아주지 않아도 열심히 버티고 열정을 불태워야 한다. 그렇게 참고 기다리다 보면 봄이 온다. 차가운 바람과 무시, 멸시를 극복하고 버티고 버티면, 물 한 방울 나올 것 같지 않았던 메마른 나뭇가지에서 꽃이 핀다. 참말로 아름다운 꽃이 메마른 나뭇가지에서 핀다. 기다리지 못해 나뭇가지를 자른다고? 그 안에 꽃 없다. 기다리라. 기다리고 기다리면 때 되어 싫든 좋든 알아서 꽃이 나온다. 우리는 그것을 성공이라고 부른다.

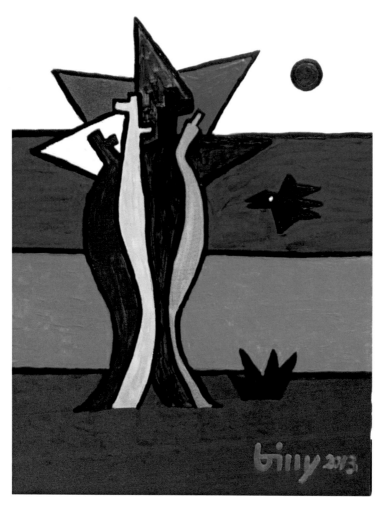

Genesis Tree III 2013B (Sun, Bird, Plant)
창세기 나무 III (태양, 새, 식물)
(acrylic on canvas board) (27×22)

위대한 창조성을 지닌 당신, 독자에게…

당신은 싫든 좋든 위대한 예술가로 태어났습니다. 잠시 그것을 잃어 버리고 바쁘게 살고 있을 뿐입니다. 조금씩 스스로와 대화를 나누어 보세요. 그리고 많이 경험하세요. 스스로 좋아하는 것을 찾고 스스로 사랑하세요. 자기 자신을 위해서 돈도 쓰고 운동도 하세요. 맛있는 것도 먹고, 음악도 듣고, 글도 써 보세요. 당신은 위대한 예술가입니다. 이미 당신은 스스로 빛나고, 그 빛은 세상을 밝히고 움직일 것입니다. 당신을 사랑합니다.

색인(Jinny PARK Art Work List)

NO	작품 이미지	쪽수	작품명	제작연도	기법/재료	규격(cm)
1			Crows Fly 까마귀들	2011	watercolor, crayon on paper	39×52
2		144	Joshua Tree I 조슈아 나무 I	2011	water color on paper	39×52
3			Genesis Tree I 2012P First 창세기 나무, 첫 번째	2012	crayon on paper	52×39
4		148	Undying Fish 죽지 않는 물고기	2012	crayon on paper	39×52
5			黃唇魚 I 2012P 황순어 I	2012	crayon on paper	39×52
6		146	Fantasy Tree 환상의 나무	2012	crayon pastel oilpen on paper	52×39
7			Crows Fly from Line 날으는 까마귀 – 선線 의 세계에서	2012	acrylic on paper	39×52

NO	작품 이미지	쪽수	작품명	제작연도	기법/재료	규격(cm)
8			Genesis Tree II 2012P Bird Plant 창세기 나무 II – 새, 식물	2012	acrylic on paper	52×39
9		112	Star of the Earth, Seundja Rhee 지상의 별, 이 성자	2012	acrylic on paper	39×52
10		130	黃唇魚 II 2012P 황순어 II	2012	acrylic on paper	39×52
11		32	Joshua Tree II 2012P 조슈아 나무 II	2012	acrylic on paper	23×34
12		90	Tow Tomatoes 토마토 두 개	2012	watercolor on paper	23×34
13			Spread Tree I 2012P 펼쳐지는 나무 I	2012	acrylic on paper	39×52
14			Bad Weather 궂은 날씨	2013	acrylc on paper	52×39

NO	작품 이미지	쪽수	작품명	제작연도	기법/재료	규격(cm)
15		114	Beethovan and Drunken Me 베토벤과 취한 나	2013	acrylic on canvas	46×61
16		116	Eagle Castle in My Dream 꿈속의 독수리성城	2013	acrylic on paper	52×39
17			Speak the Truth 진실을 말하다	2013	acrylic on paper	34×23
18		206	Genesis Tree III 2013B Sun, Bird, Plant 창세기 나무 III – 태양, 새, 식물	2013	acrylic on canvas board	27×22
19		200	Genesis Tree IV 2013C Sun, Bird, Plant 창세기 나무 IV – 태양, 새, 식물	2013	acrylic on canvas	20×20
20		184	Wife, Wine, Bach & Me 아내, 와인, 바흐 그리고 나	2013	acrylic on canvas board	46×38

NO	작품 이미지	쪽수	작품명	제작연도	기법/재료	규격(cm)
21			Snake on Black Desert & Me 검은 사막 위의 뱀 그리고 나	2013	acrylic on canvas	20×20
22		180	The Love After 사랑 이후	2013	acrylic on canvasboard	46×38
23		72	U2 Bomber & Me U2 폭격기 그리고 나	2013	acrylic on canvas board	33×41
24		192	Spread Tree II 2013C 펼쳐지는 나무 II	2013	acrylic on canvas	80×100
25		36	Me and Another Me 나와 또 다른 나	2013	acrylic on canvas	24×33.5
26		46	21c Janus Wife and Me 21세기 야누스의 아내와 나	2013	acrylic on canvas	100×80
27		150	He was not Stuffed 박제되지 아니한 그…	2013	acrylic on canvas	72.7×53

NO	작품 이미지	쪽수	작품명	제작연도	기법/재료	규격(cm)
28		52	Unfamiliar Way Home 낯선 귀로	2013	acrylic on canvas	72.7×90.9
29		118	Power of Master ABS(+ −) 〉 F 절대 甲	2013	acrylic on canvas	90.9×72.7
30		188	Lovely My Family 사랑하는 나의 가족	2013	acrylic on canvas	80×100
31		152	At the Moment of Surrender 항복의 순간에	2013	acrylic on canvas	90.9×72.7
32			Keep Going 계속해	2013	acrylic on canvas	72.7×90.9
33		178	Genesis Tree V 창세기 나무 V	2013	acrylic on canvas	100×80
34		104	Zookeeper Indifferent, Undying Fish 무관심한 사육사, 죽지 않는 물고기	2013	acrylic on canvas	100×80

NO	작품 이미지	쪽수	작품명	제작연도	기법/재료	규격(cm)
35		120	Verwandlung 변신 – Franz Kafka	2013	acrylic on canvas	100×80
36		74	Capa's Hands were Trembling 카파의 손은 떨리고 있었다	2013	acrylic on canvas	162×130
37		10	Hope and fear in my heart for the consideration 내 마음속 바람과 두려움에 대한 고찰	2013	acrylic on canvas	100×80
38		198	Pinocchio Pieta 피노키오에게 자비를 베푸소서	2013	acrylic on canvas	130×97
39		156	2013 Contemporary Woman 2013 현대적인 여인	2013	acrylic on canvas	130×97
40		54	Rules of irregular 불규칙의 규칙	2013	acrylic on canvas	97×130

NO	작품 이미지	쪽수	작품명	제작연도	기법/재료	규격(cm)
41		106	黃唇魚 III – It feels like situation is dark, But for the reasons I need to keep going 황순어黃唇魚 III – 상황이 어둡게 느껴져도 계속 가야 하는 이유에 대하여	2013	acrylic on canvas	97×130
42		56	Lawrence of Arabia 아라비아의 로렌스	2013	acrylic on canvas	91×73
43		204	188 Miners' Songs 188 광부들의 노래들	2013	acrylic on canvas	91×73
44		70	The Environment is transforming me. And, I will change the future. 환경은 나를 변신시키고, 나는 미래를 바꿀 것이다	2013	acrylic on canvas	61×73
45		154	Matilda, Heath Ledger's nightmare 마틸다, 히스 레저의 악몽	2013	acrylic on canvas	130×97
46		50	Born in 1963, Sing around 'Pinot' in 2013 1963년에 태어나, 2013년 '피노'—서래마을 Wine Bar—에서 노래하다	2013	acrylic on canvas	130×97

NO	작품 이미지	쪽수	작품명	제작연도	기법/재료	규격(cm)
47		190	The Picture like Tongyeung 통영 같은 그림	2014	acrylic on canvas	130×97
48		128	Lovely My Two Daughter in Guam 사랑하는 나의 두 딸, 괌에서	2014	acrylic on canvas	89×130
49		60	Red Dragonfly 조용필의 고추잠자리	2014	acrylic on canvas	89×130
50		34	Mahler: Songs on the Death of Children #2 말러,「죽은 아이를 그리는 노래 2악장」 왜 그렇게 어두운 눈초리로	2014	acrylic on canvas	130×97
51		48	Mahler: Songs on the Death of Children #4 말러,「죽은 아이를 그리는 노래 4악장」 아이들은 잠깐 외출했을 뿐이다	2014	acrylic on canvas	130×97
52		22	On the Way April 2014 2014년 4월 길 위에서	2014	acrylic on canvas	130×97

NO	작품 이미지	쪽수	작품명	제작연도	기법/재료	규격(cm)
53		86	Two Walking Men 걷는 두 남자	2014	acrylic on canvas	89×130
54		30	Portrait of Young Days 젊은 날의 초상	2014	acrylic on canvas	73×100
55		126	The Environment is transfoming me. And, I will change the future II 환경은 나를 변신시키고, 나는 미래를 바꿀 것이다 II	2014	acrylic on canvas	73×100
56		202	About the reason why a father has to die 아버지가 죽어야 하는 이유에 대하여	2014	acrylic on canvas	73×100
57		88	Joshua Tree III 조슈아 나무 III	2014	acrylic on canvas	53×73
58		142	Mark levinson and JBL 오디오 룸	2014	acrylic on canvas	65×97
59		26	Between Dog and Wolf 개와 늑대 사이	2014	acrylic on canvas	130×97
60		28	Correspondence by Jinny PARK 박진희의 '조응'	2014	acrylic on canvas	91×117

NO	작품 이미지	쪽수	작품명	제작연도	기법/재료	규격(cm)
61		14	Wall 벽	2014	acrylic on canvas	65×97
62		134	Bono 2014	2014	acrylic on canvas	100×80.3
63		132	Wall No.2 – My Planet 벽 II – 나의 행성	2014	acrylic on canvas	100×80.3
64		12	Wall No.3 – Bon Jovi, Always 벽 III – 본 조비 올웨이즈	2014	acrylic on canvas	80×117
65		42	Dream of the freshwater eel 민물장어의 꿈	2014	acrylic on canvas	117×91
66		110	Wall No.4 – The rest of the Joker 벽 4 – 조커의 휴식	2015	acrylic on canvas	80×117
67		18	Make up as the Joker 조커 분장을 한 남자	2015	acrylic on canvas	91×73

NO	작품 이미지	쪽수	작품명	제작연도	기법/재료	규격(cm)
68		20	Correspondence No.2 by Jinny PARK 박진희의 '조응' II	2015	acrylic on canvas	65×53
69		62	The Man spread his wings 남자, 날개를 펴다	2015	acrylic on canvas	65×53
70		76	In the change of the Time 시간의 변화 속에서	2015	acrylic on canvas	91×73
71		38	In the change of the Time No.2 시간의 변화 속에서 II	2015	acrylic on canvas	91×73
72		98	In the change of the Time No.3 시간의 변화 속에서 III – 불면증과 획일하게 훈련된 단면들	2015	acrylic on canvas	91×73
73		158	In the change of the Time No.4 – You ought to know 시간의 변화 속에서 IV – 알아야만 한다	2015	acrylic on canvas	91×73

NO	작품 이미지	쪽수	작품명	제작연도	기법/재료	규격(cm)
74		138	In the change of the Time No.5 – Always golden time 시간의 변화 속에서 V – 언제나 소중한 시간	2015	acrylic on canvas	91×73
75		124	Contemporary Woman No.2 – The woman smiling to me 현대적인 여인 II – 내게 웃어주는 여인	2015	acrylic on canvas	73×61
76		94	Contemporary Woman No.3 – On the battlefield 현대적인 여인 III – 전장에서	2015	acrylic on canvas	73×61
77		66	In the change of the Time No.6 – The memory of the Tong-yeong 시간의 변화 속에서 VI – 통영의 기억 (acrylic on canvas) (91×73)	2015	acrylic on canvas	91×73
78		64	In the change of the Time No.7 – The disappearing time zone 시간의 변화 속에서 VII – 사라지는 시간대 (acrylic on canvas) (91×73)	2015	acrylic on canvas	91×73
79		108	In the change of the Time No.8 시간의 변화 속에서 VIII – 유년 시절 외할머니 댁	2015	acrylic on canvas	97×130

NO	작품 이미지	쪽수	작품명	제작연도	기법/재료	규격(cm)
80		136	In the change of the Time IX – The rough and dark time heals a wound 시간의 변화 속에서 No.9 – 거칠고 어두운 시간은 상처를 치유한다	2015	acrylic on canvas	73×91
81		140	In the change of the Time No.10 시간의 변화 속에서 X – Rain, 비雨, 봄여름가을겨울	2015	acrylic on canvas	73×91
82		92	In the change of the Time No.11 시간의 변화 속에서 XI – 녹두꽃	2015	acrylic on canvas	73×91
83		194	In the change of the Time No.12 – Elgar, Pomp and Circumstance 시간의 변화 속에서 XII – 엘가, 위풍당당 행진곡	2015	acrylic on canvas	97×162
84		68	In the change of the Time No.13 시간의 변화 속에서 XIII – 내 마음속 애국가의 변천사	2015	acrylic on canvas	162×112
85		96	In the change of the Time No.14 – Francis Bacon, Abstract approach of hanging meat 시간의 변화 속에서 XIV – 프란시스 베이컨, 매달린 고기의 추상적 접근	2015	acrylic on canvas	162×130
86		174	Red Cod 붉은 대구 – Mark Kurlansky의 「대구」를 읽고	2015	acrylic on canvas	50×73

NO	작품 이미지	쪽수	작품명	제작연도	기법/재료	규격(cm)
87		100	Wall No.5 – Crossroad 1	2015	acrylic on canvas	33×53
88		102	Wall No.6 – Crossroad 2	2015	acrylic on canvas	33×53
89		78	Horrible day No.2 궂은 날씨 II – 미필적 고의를 위한 변화된 장의 접근	2015	acrylic on canvas	73×50
90		172	Hanyang University MBA M.T. 2nd day	2015	acrylic on canvas	50×73
91		84	Portrait of a Friend No.1 친구의 초상 I	2015	acrylic on canvas	27×22
92		122	Portait 편협한 시각으로 다른 세대를 바라본 초상	2015	acrylic on canvas	91×65
93		44	The Drinking Man	2015	acrylic on canvas	22×27

NO	작품 이미지	쪽수	작품명	제작연도	기법/재료	규격(cm)
94		58	Woman under the maple tree 단풍나무 아래 여인	2015	acrylic on can-vas	91×65
95		40	Woman Playing Ajaeng 아쟁 켜는 여인	2015	acrylic on can-vas	53×73
96		16	Contemporary Woman No.4 (Model in Seoul)	2015	acrylic on can-vas	73×53
97		168	Family Party 가족 만찬	2015	acrylic on can-vas	65×91
98		80	Genesis Tree VI 창세기 나무 VI	2015	acrylic on can-vas	73×53
99		82	In the change of the Time No.15 – Unfortunately the process to go to happiness 시간의 변화 속에서 XV – 불행은 행복으로 가기 위한 과정	2015	acrylic on can-vas	26×18

NO	작품 이미지	쪽수	작품명	제작연도	기법/재료	규격(cm)
100		176	In the change of the Time No.16 – Night, leading the conversation and beer 시간의 변화 속에서 XVI – 이어지는 밤의 대화, 그리고 맥주	2015	acrylic on canvas	26×18
101		165	Contemporary Woman No. 5 현대적인 여인 V – 당신이 모르는 그녀의 사연	2015	acrylic on canvas	73×53
102		186	In the change of the Time No.17 시간의 변화 속에서 XVII – 아버지의 영면 앞에서	2015	acrylic on canvas	65×91
103		24	Contemporary Woman No. 6 – A Woman in theater 현대적인 여인 VI – 연극하는 여인	2016	acrylic on canvas	73×53
104		182	In the change of the Time No.18 시간의 변화 속에서 XVIII – 서서 바라보다	2016	acrylic on canvas	53×33.4

NO	작품 이미지	쪽수	작품명	제작연도	기법/재료	규격(cm)
105		196	In the change of the Time No.19 시간의 변화 속에서 XVIIII –그것만이 내 세상	2016	acrylic on can-vas	26×18
106		160	In the change of the Time No.20 시간의 변화 속에서 XX – 그것만이 내 세상 2	2016	acrylic on can-vas	33×24
107		170	Song of sword by Kim Hoon 김훈, 『칼의 노래』 이순신의 독백	2016	acrylic on can-vas	91×65
108		표지	Passionate self–portrait 열정적인 자화상	2016	acrylic on can-vas	91×65